大人のための折り紙アレンジBOOK

大人的摺紙書

Sweet Paper／著

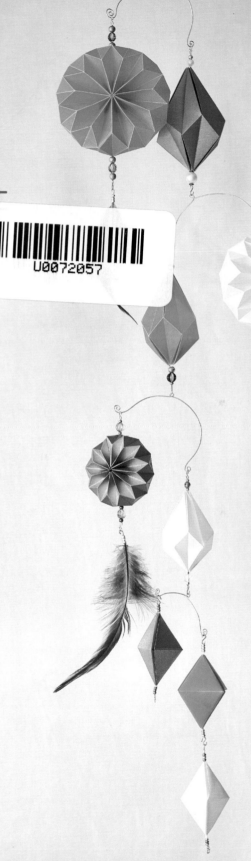

U0072057

作者序

幾年前，我在看到了某位摺紙創作者製作的紙盒時，受到了很大的衝擊。

只靠一張紙摺出來的小盒子，和我小時候學到的「摺紙」截然不同，

是極其美麗又精巧的樣式。

於是，我抱著試試看的心態，用花朵圖樣的包裝紙跟著做了一遍，

便立刻被它小巧玲瓏的樣子吸引了。

甚至感動到將它放在枕頭邊伴我入睡。

那次令我震撼的體驗，

使我開始不斷嘗試、摸索摺紙這項技藝，並反覆從錯誤中學習。

後來，我開始在YouTube上以影片的形式發表我的摺紙作品。

我想著：如果大家能因此沉浸在我的作品中、甚至愛上摺紙，

這會是多麼棒的一件事啊！

後來，當我得知我的創作將會出版成書時，

內心真的既喜悅又興奮！

本書精選了最受大家歡迎的作品，以及我個人推薦的作品，

為了能以更簡單的做法呈現出美麗的成品，我也將摺法加以改良，

不僅如此，為了讓「只有小時候玩過摺紙」

或「不熟悉摺紙」的讀者們也能順利完成，

更透過實境拍攝的步驟圖搭配文字詳細解說。

雖然可能無法一次就摺得完美，

但是如果能堅持到最後一刻，

相信您一定能體會到摺紙的奧妙。

首先，請先習慣摺疊紙張的感覺，

然後再一步一步地仔細完成作品。

完成的瞬間，絕對、絕對會帶給您無比的感動。

Sweet Paper代表　本間有紀

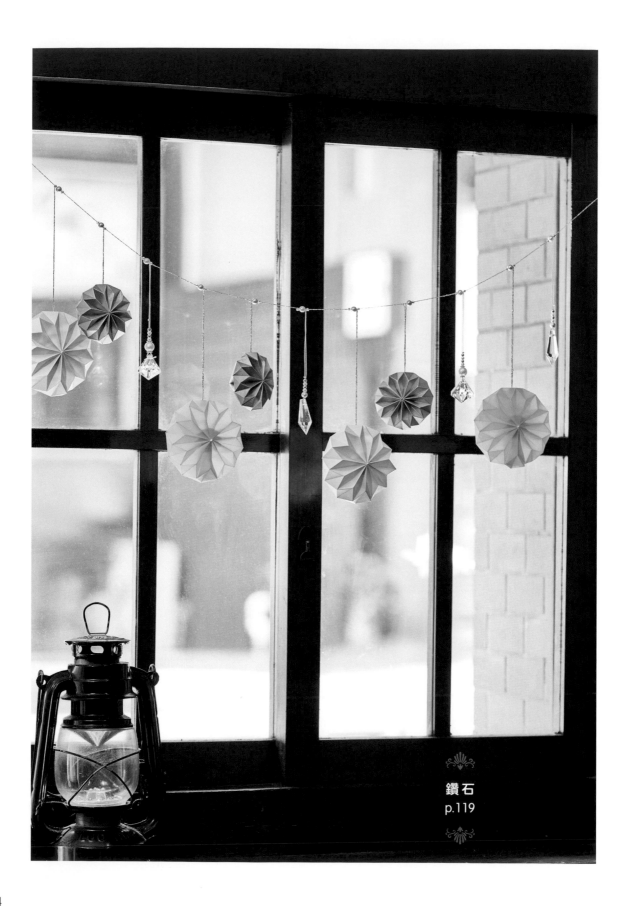

鑽石
p.119

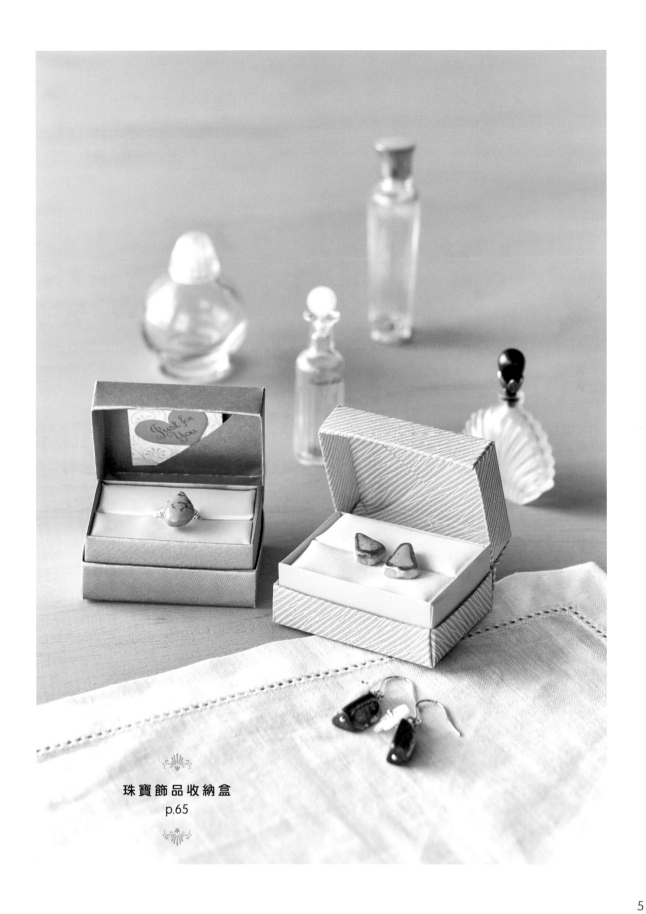

珠寶飾品收納盒
p.65

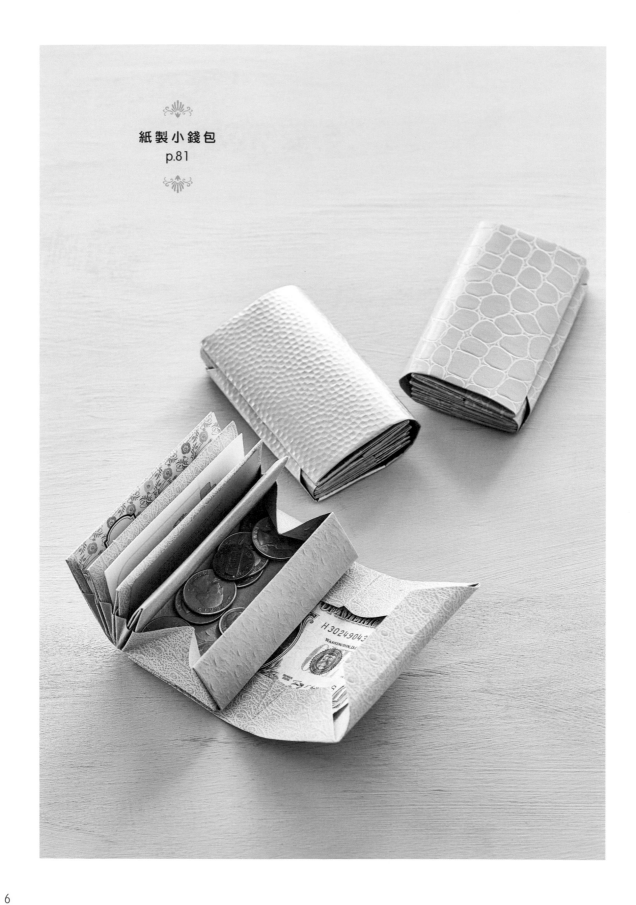

紙製小錢包
p.81

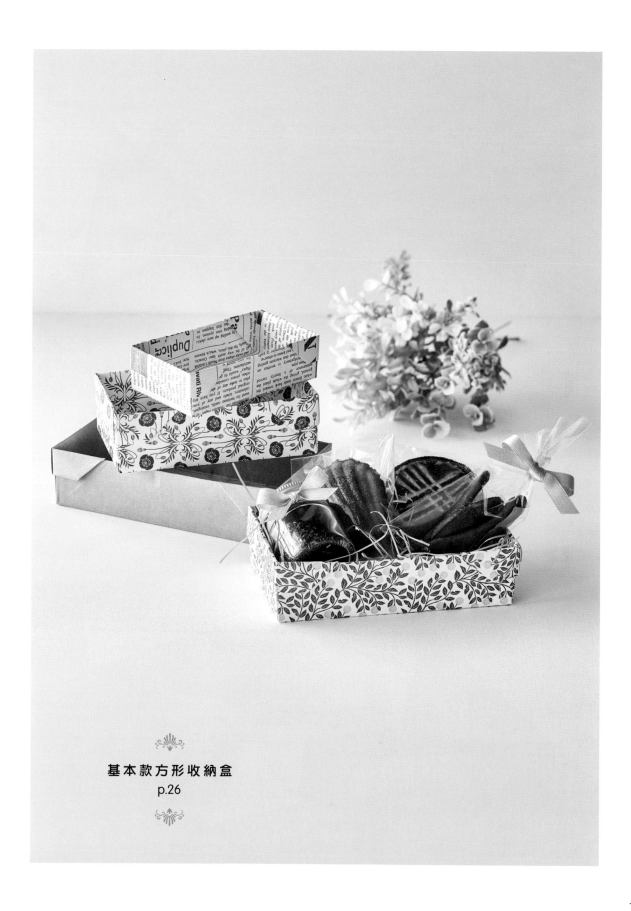

基本款方形收納盒
p.26

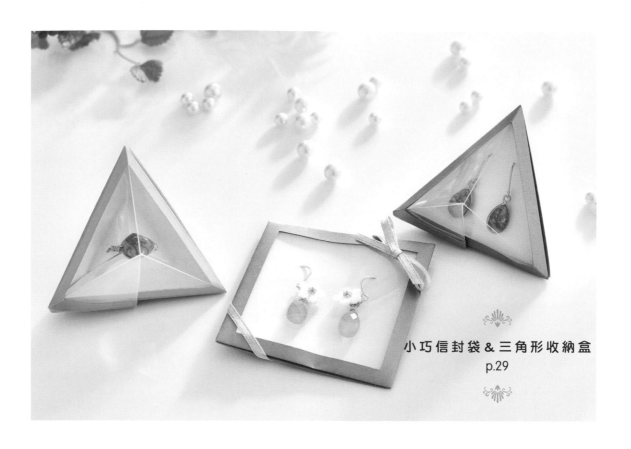

小巧信封袋＆三角形收納盒
p.29

基本款鑽石收納盒
p.33

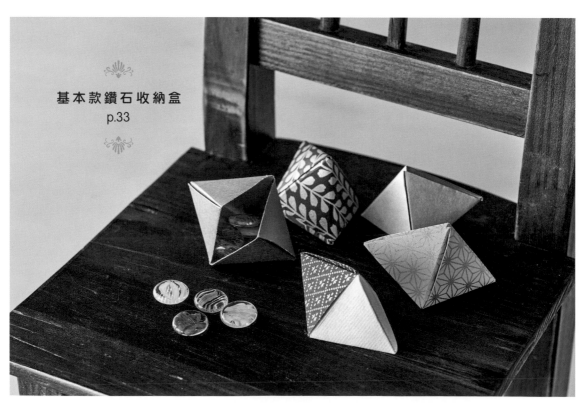

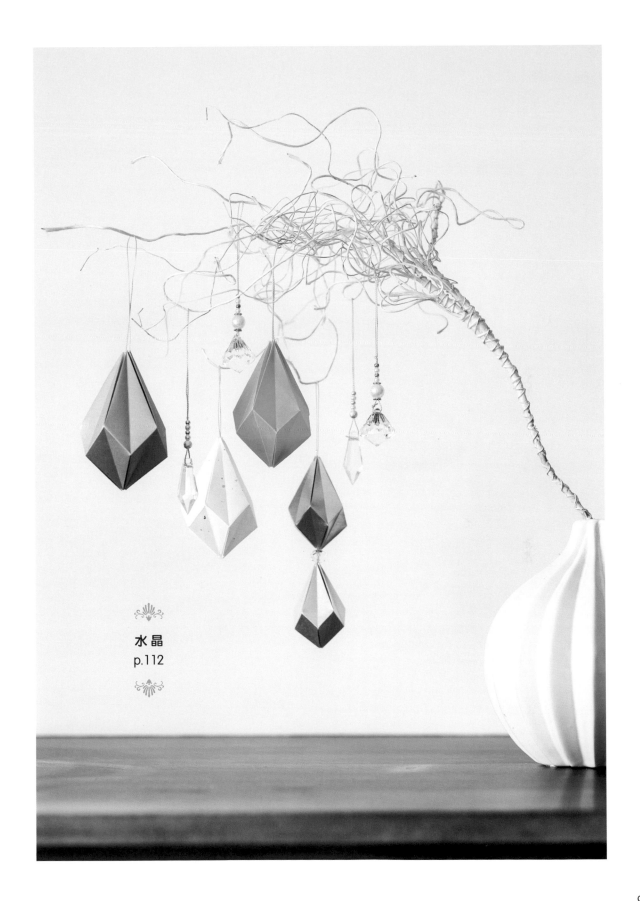

水晶
p.112

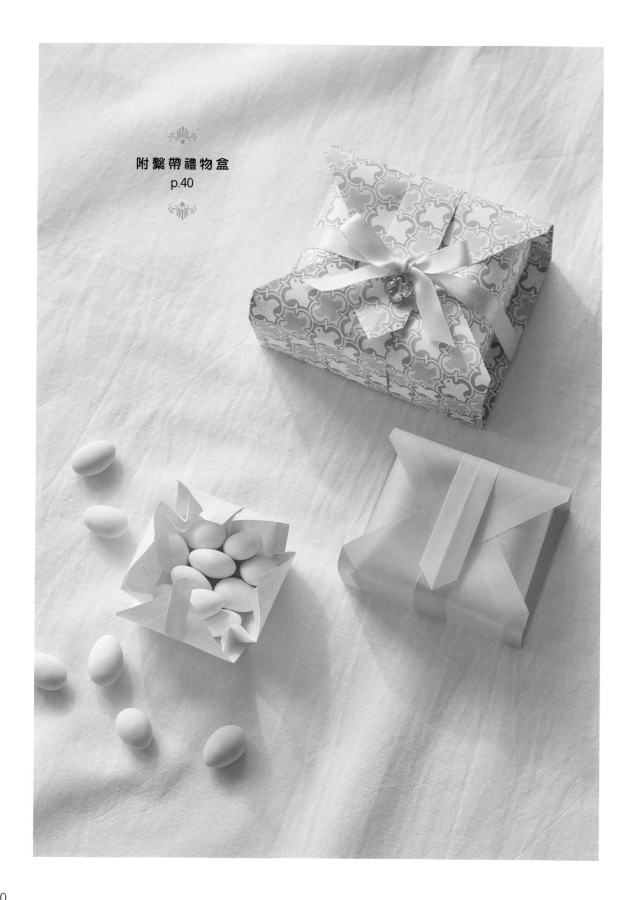

附繫帶禮物盒
p.40

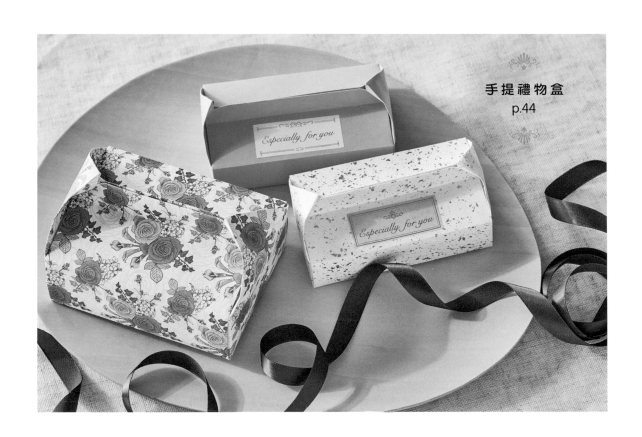

手提禮物盒
p.44

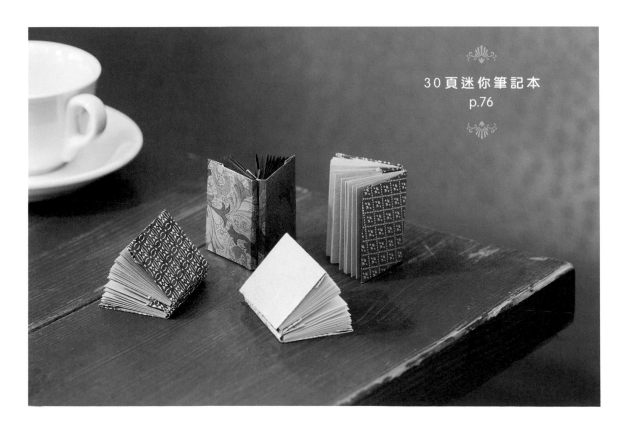

30頁迷你筆記本
p.76

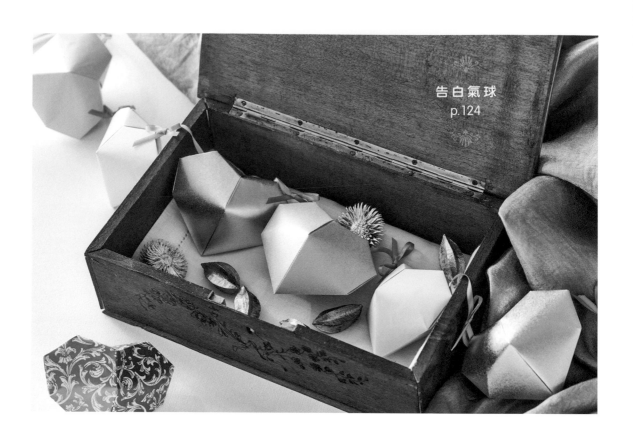

告白氣球
p.124

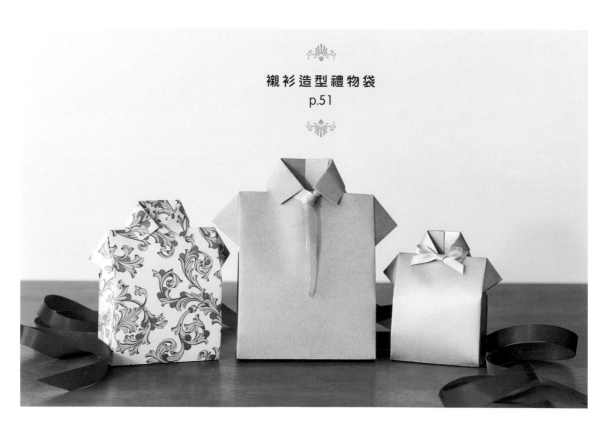

襯衫造型禮物袋
p.51

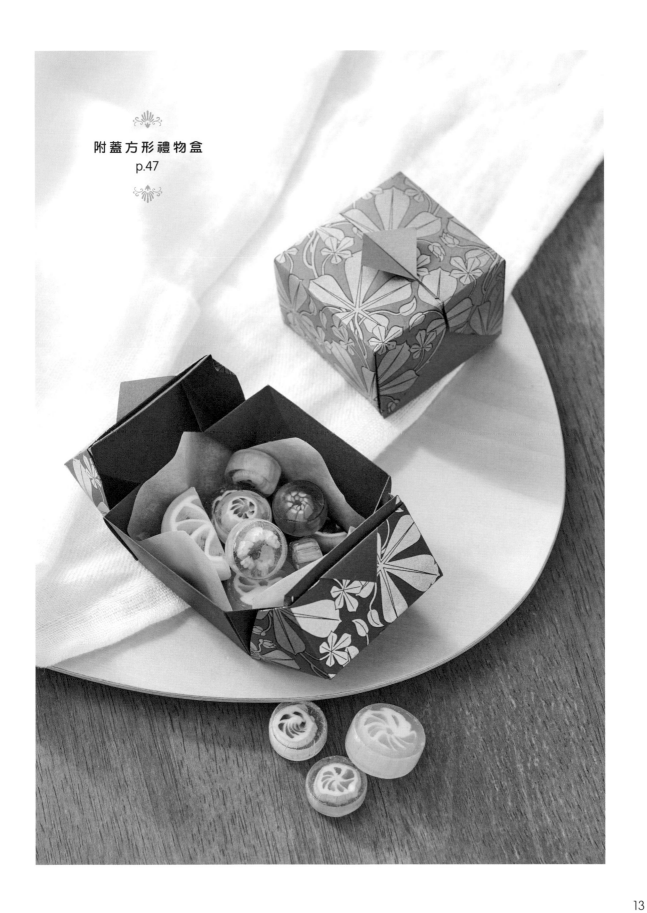

附蓋方形禮物盒
p.47

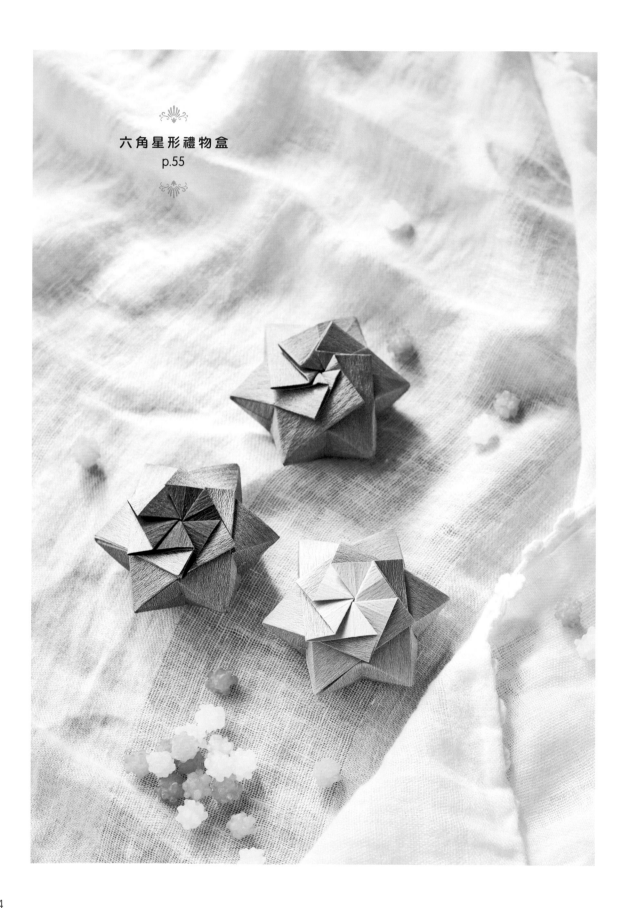

六角星形禮物盒
p.55

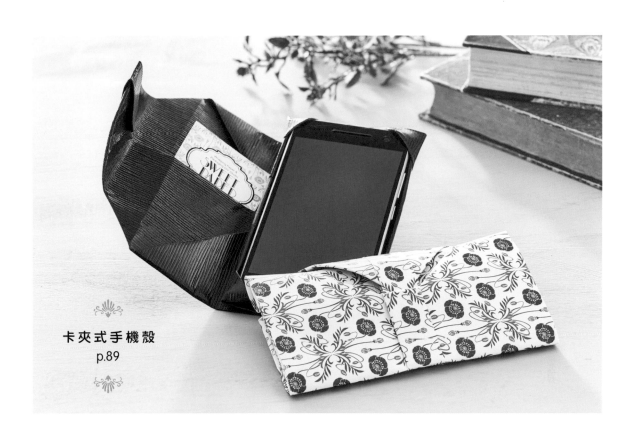

卡夾式手機殼
p.89

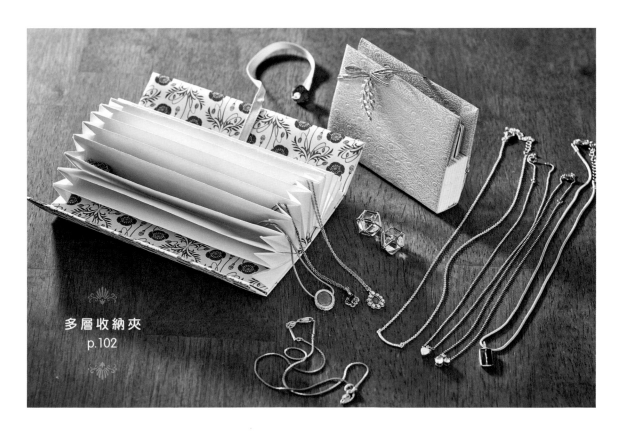

多層收納夾
p.102

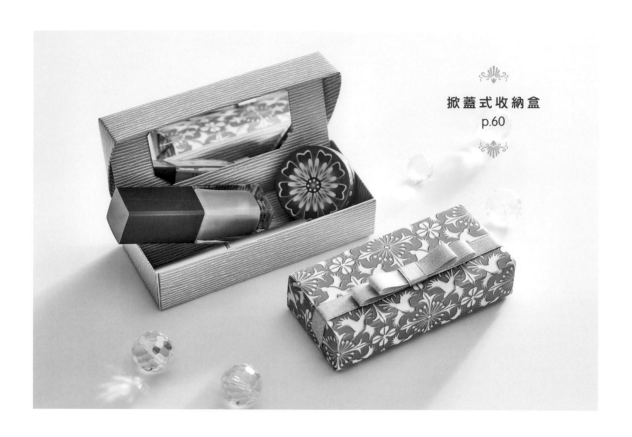

掀蓋式收納盒
p.60

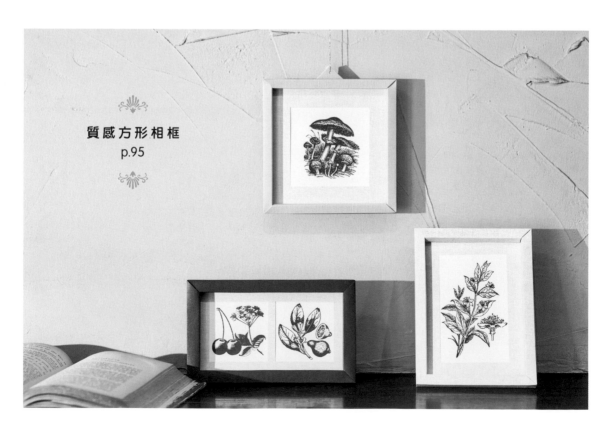

質感方形相框
p.95

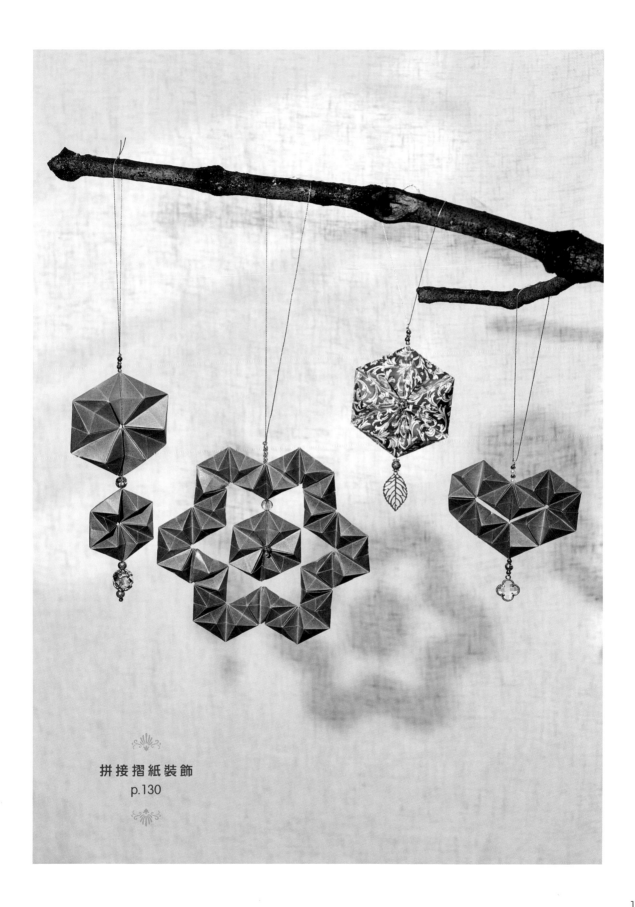

拼接摺紙裝飾
p.130

目次

introduction

開始熟悉紙張與摺紙！

適合新手的 3 款入門作品 p.25

chapter 1
送禮自用兩相宜！
令人心動的禮物收納盒

chapter 2
擺著就很迷人！
可愛又實用的日常雜貨＆小物　p.75

本書的使用方法

本書收錄的作品乍看不太容易，
實際上只要照著步驟圖，一步步慢慢做，一定能夠完成。
在開始摺紙前，務必先認識下方的基本摺法、標示線，
越來越熟悉摺紙後，一定能摺出更精緻的作品。

●認識基本摺法與標示線

紙的摺法有很多種，
不過本書只需要掌握幾個常見的摺法，
搭配步驟圖跟做，就能順利摺出成品。

「山摺」

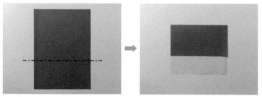

將步驟圖上的虛線露在外側，向內翻摺，虛線圖示為---

「谷摺」

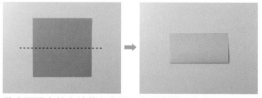

將步驟圖上的虛線藏在內側，向外翻摺，虛線圖示為----

「留下標記」

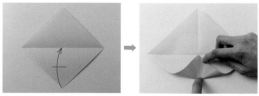

輕輕按一下，不壓出整條摺痕，儘可能做出又小又不顯眼的標記

「做出摺痕」

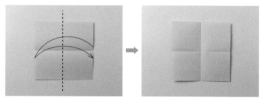

沿虛線對摺後再打開，以做出摺線或摺痕

「摺疊上去」

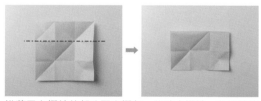

沿著已有摺線的部分再次摺起，此時山摺線、谷摺線皆會以桃紅色虛線表示

「翻面／改變方向」

要將紙張「翻到背面」時的記號

要將紙張「倒轉／改變方向」時的記號

●如何摺出三等分

本書中，要在三等分或是要在1/3的地方做出標記時，使用下面介紹的方法就不需要用尺測量了，非常方便。　※當然直接用尺量也可以。

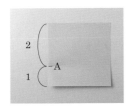 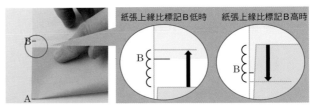

1 在目測約1/3的地方留下標記(A)。

2 將紙的左上角對準步驟**1**留下的標記，輕輕按壓留下另一個標記(B)。

3 將下方沿著標記A再摺一次，如果摺起後，紙張的上緣低於標記B的位置，則沿著標記處往上摺長度不足的部分的1/3；如果紙張的上緣超過了標記B的位置，則沿著標記處往下摺多出來的部分的1/3。

●摺得漂亮的技巧

先掌握下面介紹的技巧，就能大幅降低失敗率！

1. **選擇稍有硬度的紙**
 好不容易完成了精緻的紙盒，卻因為紙張過薄，蓋子沒辦法密合蓋起，這樣就太可惜了。建議選擇較硬的紙來摺，或用橡皮筋將它輕輕捆起定型。若蓋子還是無法密合，不妨用適合的貼紙或紙膠帶貼起來。

2. **先看下一個步驟圖**
 先確認下一個步驟圖，就能在腦海中留下印象，減少錯誤。

3. **確實做出摺痕**
 確實做出摺痕的作品，精緻度會比摺痕不明確的作品高得多。
 摺紙時，覺得自己施力似乎不足的人，建議利用指甲或黏土雕刻刀就能確實做出摺痕。

4. **調整為容易摺的方向**
 本書為了避免讀者混淆，因此步驟圖都以固定方向拍攝。
 若覺得紙張擺放方向與步驟圖相同會不太好摺，請調整為對自己來說容易摺的方向。

5. **摺紙時不要害怕紙破掉**
 紙張上的摺痕好多，會不會摺到一半就破掉了？
 不必擔心，紙張遠比我們想像的還要堅韌，不要猶豫、果斷地摺下去吧。

●摺出精緻感！便利小工具

只要一張紙就能享受無窮樂趣，這就是摺紙的魅力。
不過，如果想製作出更精美的作品，
我推薦可以在手邊準備以下幾種便宜又好用的小工具。

1. **黏土雕刻刀／黏土工具組**
 利用這個小工具，輕輕鬆鬆就能壓出紮實的摺痕。
 在文具店或網路商城都能買到。

2. **剪刀或美工刀**
 剪裁紙張時使用，在開始摺紙前，將它放在手邊吧。

3. **尺**
 需要精準測量時使用。想摺出三等分時，就不會在紙上留下多餘的標記。
 推薦使用透明尺，才能看到紙張。

4. **膠水、白膠或雙面膠**
 使用黏著力強的雙面膠，可以讓成品更加牢固。
 黏貼範圍較窄時，使用出膠口小的白膠或膠水會更方便。

5. **錐子等前端尖銳的物品**
 用於要在作品上打洞、穿線，或將紙的邊緣捲到內部時使用。

【注意事項】

※ 每個作品都附有摺法教學影片，只需用手機掃描QR碼即可觀看。

※ 本書介紹的摺法，是為了讓讀者更容易理解而經改良的版本，部分作品摺法可能與教學影片有所不同。

※ 本書的完成尺寸為約略值，實際情況會依紙張厚度及紙質而異。

※ 在開始摺之前，請務必先確認自己使用的紙張大小是否和書上的「準備材料」相同。

※ 書中的摺紙步驟圖，特定顏色的紙張代表特定的紙張大小。藍色紙張代表一般的正方形紙張（150×150mm）；粉紅色紙張代表A4大小（210×297mm）的紙張；黃綠色紙張代表A3大小（297×420mm）的紙張。此外，需要使用到兩張紙的作品，第二張紙會使用紫色的紙張。

※ 為了使讀者更容易理解，部分步驟圖會有視角調整或局部放大的情況。

※ 容易流手汗的讀者，建議自備一條小手帕在旁邊，就不會讓手汗影響作品完成度。

introduction

開始熟悉紙張與摺紙！
適合新手的3款入門作品

要摺得精緻漂亮，

就是得熟悉摺紙的感覺。

腳踏實地按步驟進行，

並且預先確認下個步驟摺起來的樣子，

一定會摺得越來越好的。

基本款方形收納盒

很適合新手用來熟悉摺紙的作品。
只要一張長方形紙張就能完成。
還在練習階段時，可以先用摺壞也
不心疼的紙張來摺。

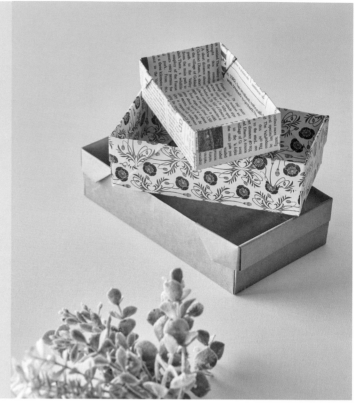

〈準備材料〉
一張長方形紙張

〈示範紙張大小〉
A4（210mm×297mm）

〈完成尺寸〉
約110×65×25mm
※會依步驟 **2** 而變動

1 這款作品實際上不限紙張大小，此處以常見的A4尺寸示範。首先將紙張的背面朝上。

2 將紙由上往下摺（谷摺）成目測2：1的分量（1的寬度越小，製作出來的盒深會越深）。

3 下方沿著★記號的虛線**輕輕往上摺（谷摺）**。

4 全部打開之後，將下邊對齊最上面的摺痕往上摺（谷摺）。

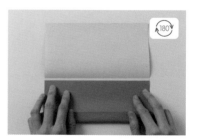

5 確認如圖一致後，將摺好的步驟 **4** 上下倒轉180度。

掃描連結
YouTube教學影片！

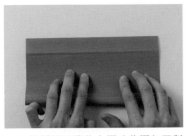

6 將紙張下邊往上摺（谷摺）至對齊步驟**3**的摺痕。

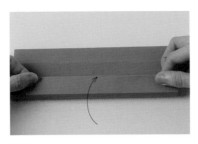

7 沿著紙張內側的摺痕往上摺。

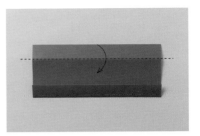

8 沿著虛線向下摺，將上方的山摺改摺為谷摺。

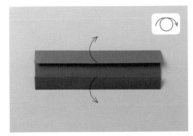

9 將摺好的**8**上下都打開之後，翻面。

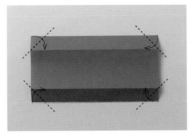

10 四個角落沿著虛線往內摺（谷摺）。

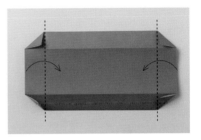

11 左右兩側沿虛線往內摺（谷摺）。

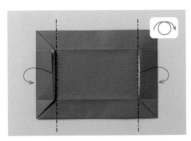

12 左右兩側沿虛線往外摺（山摺），順勢翻面。

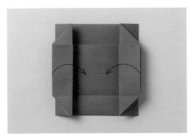

13 將左右兩側往內側打開（中心部分沒有貼合也沒關係）。

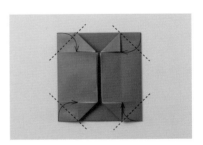

14 四個角落沿著虛線往內摺（谷摺）。

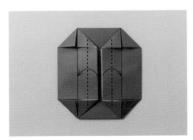

15 左右兩側沿著虛線往外摺（谷摺）。

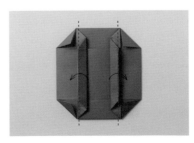

16 沿著左右兩側的摺痕往外側摺疊。

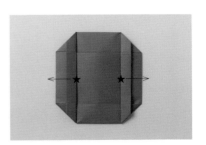

17 用手指捏住★處，向左右兩側打開。

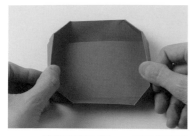

18 一邊將側面立起，一邊壓摺出底部。

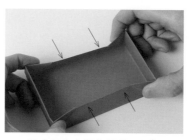

19 用食指和大拇指推整四個邊角，直到確實成形。

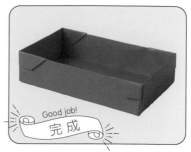

Good job!
完成

進階篇

放進厚紙板，穩固度UP！

只要在收納盒的兩側各放入一片厚紙板，就能使紙盒的形狀變得更漂亮，增加耐用度，請務必試試看。

〈準備材料〉
厚紙板、剪刀或美工刀

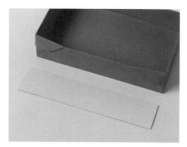

1 將厚紙板裁成兩片「比收納盒長邊那一側稍微小一點」的大小。

2 展開收納盒，把厚紙板放到如圖中的位置，再重新摺至步驟**13**。

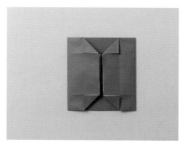

3 不用摺**14**的四個角落，直接跳往步驟**15**（中心部分沒有貼合也沒關係）。

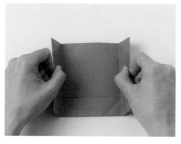

4 一直摺到步驟**17**的狀態。

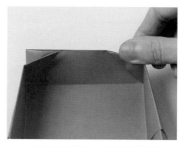

5 沿著摺痕摺疊，將四個邊角往內側摺，順勢將側面立起。

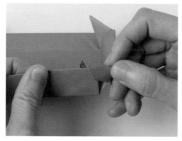

6 將立起的四個邊角各自滑入角落的開口中。

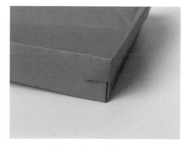

7 確認呈現如同照片的狀態即完成。

收納盒的底部增厚為3層，因此非常堅固！盒內也不會露出紙張背面，精美又耐用。

精緻感
POINT!

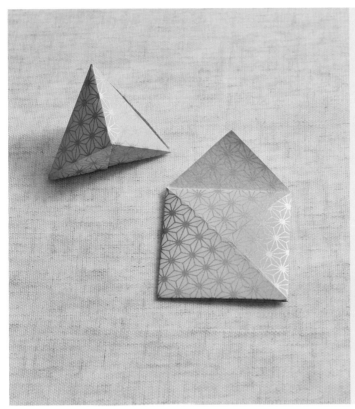

小巧信封袋
&
三角形收納盒

熟悉盒型摺紙後，
接下來要進入立體摺紙。
先摺出一個平面信封袋，
再將它延伸成可愛的立體三角形。
除了收納小物，
還能當成小巧的禮物盒使用。

〈準備材料〉
一張正方形紙張

〈示範紙張大小〉
150×150mm

〈完成尺寸〉
小巧信封袋：約50×50mm
三角形收納盒：
約70×70×50mm

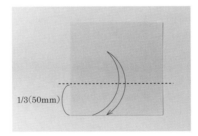

1 把正方形的紙背面朝上，在1/3處（參照P.23）沿著虛線往上摺（谷摺）之後打開。

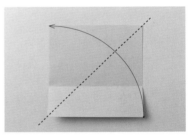

2 將右下角沿著虛線對摺（谷摺）至對齊左上角。

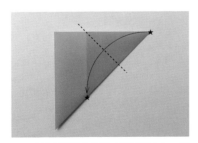

3 按照箭頭方向沿虛線摺過去，讓兩個★處疊合。

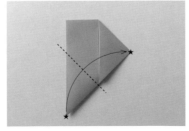

4 跟上個步驟相同的方式，按照箭頭方向沿虛線摺過去，讓兩個★處疊合。

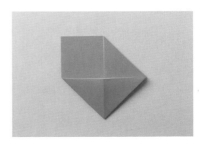

5 步驟**4**完成後如上圖。

掃描連結
YouTube教學影片！

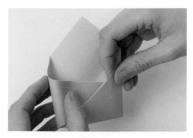

6 將摺紙如圖中方式拿起，把疊在上面的角滑入另一側角的口袋裡，確實將角收到最裡面。

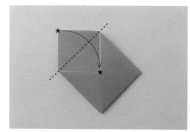

7 將上方處沿虛線往下摺（谷摺）。讓兩個★處能對準貼合。

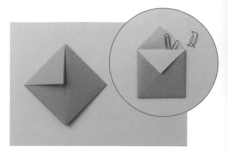

8 小巧信封袋完成。可以放入小卡或小文具如迴紋針等。

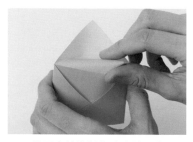

9 接下來接續製作成立體三角形。先用手指輕輕推壓邊緣使其膨起，並將靠近自己那側的紙滑入兩張紙之間。

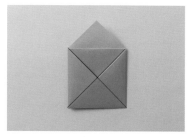

10 沿著圖中兩條實線進行山摺、谷摺，確實做出摺痕。

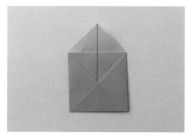

11-1 將上半部沿著中線依序做出山摺、谷摺。

11-2 用手指壓住中線，只壓摺一半。兩面都做出摺痕。

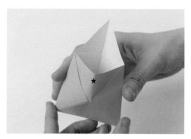

12-1 用手指推壓兩側，使中間的部分撐開後，捏著★處。

12-2 捏著往自己的方向拉，使兩個●靠近。

12-3 從側邊看，可以看見已經呈現立體形狀。

13 將步驟**12**-2手捏著的部分往自己的方向摺疊，再將★的角沿箭頭方向滑入口袋中。

14 將角確實地收到最裡面。

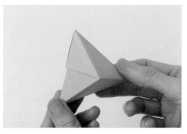

Good job!
完成

15 稍微整理形狀，三角形收納盒完成。

延伸款①

利用玻璃紙，讓三角形收納盒更別緻！

做法非常簡單，只需要幾個步驟，就能製作出能看見內部小物的特色收納盒。

〈準備材料〉
玻璃紙、剪刀、白膠

1 把三角形收納盒輕輕拆開來，現在將紙張的擺放方向調整為：**四邊都是谷摺線的菱形位於紙張左上側**，接著如圖將紙張的1/3處沿虛線往後摺（山摺）。

2 接著將左側1/3處沿虛線往後摺疊（山摺）。

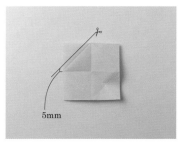

5mm

3 剪去距離左上角斜摺痕約5mm以外的部分。

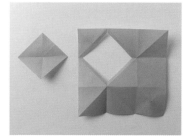

4 剛剛剪掉的部分請保留，在待會的延伸款②會使用到。現在將紙張打開，會發現已經做出一個窗口了。

5 準備一張菱形的玻璃紙，尺寸為比窗口稍大、但不會蓋住窗口四周摺痕（**圖中的玻璃紙大小為70×70mm**）。

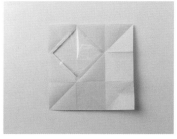

6 把紙翻面，在玻璃紙四邊邊緣塗上白膠（若用一般膠水，黏著力較不足），黏貼到紙上後，同左頁的步驟**11**，在玻璃紙上做出摺痕。

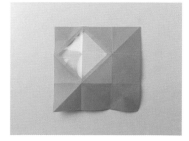

7 重新摺成三角形收納盒。

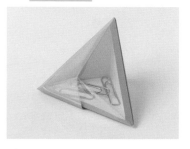

8 按個人喜好放入小物，完成。

延伸款②

用延伸款①剪下來的
部分裝飾透明窗！

剪成喜歡的裝飾圖樣，貼在透明
玻璃紙上，立刻讓精緻度倍增！

〈準備材料〉
剪刀、膠水、鉛筆

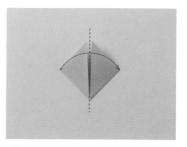

1 把延伸款①裁剪下來的部分摺成三角形，將左右兩側沿著虛線對摺（谷摺）。

2 沿著中心軸往右摺疊。

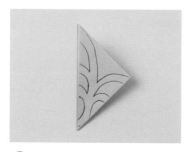

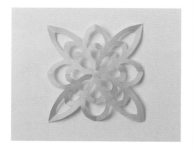

3 在紙上畫出喜歡的紋樣的線稿。

4 用剪刀依線稿剪裁。

5 打開後，在正面塗上膠水。

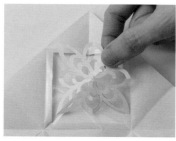

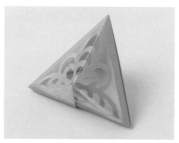

6 將圖樣黏貼在延伸款①步驟⑥的玻璃紙內側，再重新摺回立體三角形。

7 如此一來，透明玻璃窗上就有美麗的紋樣了。

由於三角形收納盒摺痕少，可以挑選較大張、稍厚一點的包裝紙來摺，就能製作成獨特的禮物盒。

精緻感
POINT!

基本款鑽石收納盒

除了能當作禮品盒使用之外，
也能作為裝飾品應用在各種空間。
摺著摺著就自然變成立體形狀，
比想像中簡單許多，立刻試看看吧！

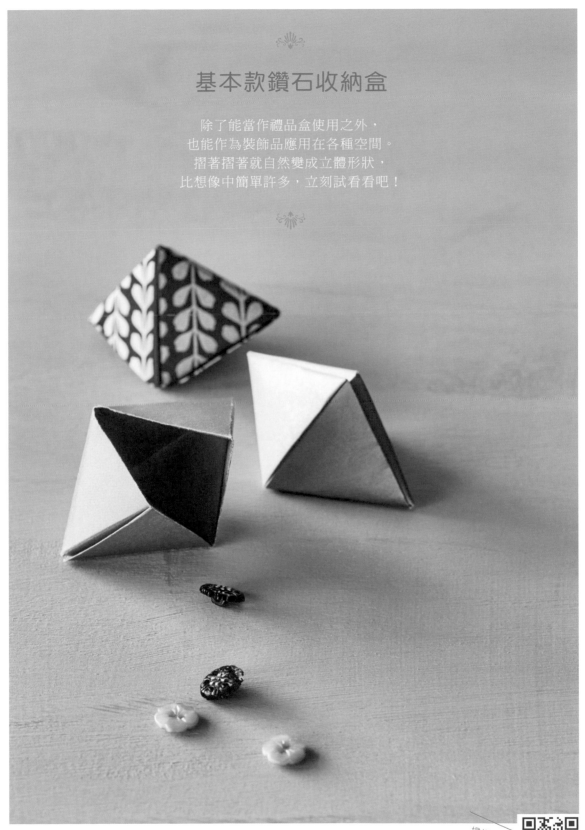

掃描連結
YouTube教學影片！

〈準備材料〉
一張正方形紙張
（雙面都有圖樣的為佳）

〈示範紙張大小〉
150×150mm

〈完成尺寸〉
約75×45×40mm

1 把正方形紙張的正面朝上擺放，沿著虛線由下往上對摺（谷摺）。

2 沿著虛線由右往左對摺（谷摺）。

3 打開。

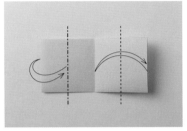

4 沿著虛線將左半部往後摺（山摺），右半部往前摺（谷摺）之後，再各自打開。

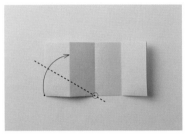

5 以○處為軸心，沿著虛線將左下方的角對準紙張最左邊的摺線摺過去（谷摺）。

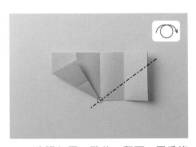

6 確認如圖一致後，翻面，再重複一次步驟**5**進行谷摺。

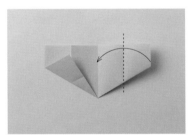

7 將最右側沿著摺痕（虛線）往內摺。

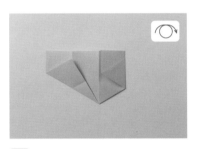

8 步驟**7**摺疊完成如圖後，翻面。

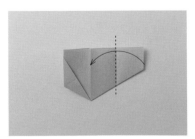

9 重複步驟**7**，將右側沿著摺痕（虛線）往內摺。

10 沿著虛線往自己的方向摺（谷摺），將有★記號的兩個邊對齊。

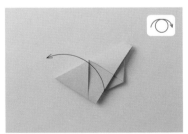

11 確實地做出摺痕之後，將步驟**10**打開並翻面。

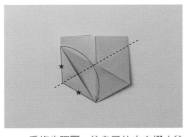

12 重複步驟10，往自己的方向摺（谷摺）。

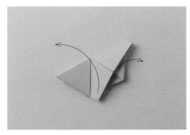

13 確實做出摺痕後，打開到呈現步驟7的狀態。

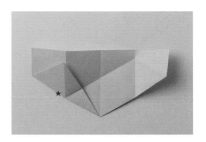

14 確認摺痕是否和圖一致。

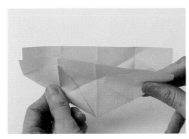

15 左手拿著步驟14★處，往自己這一側展開。

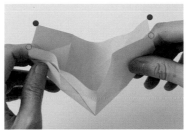

16 一邊將內側展開，一邊將○與○、●與●靠近。

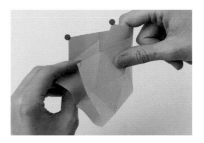

17 直接將它摺疊起來。

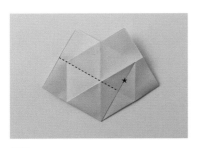

18 從正面看，左側會重疊在上面。

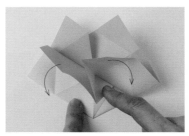

19 將手指放入步驟18重疊部分（★）的間隙裡，沿著步驟18的虛線往自己方向壓下，將內側展開。

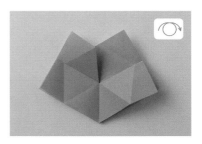

20 確認如圖一致後，翻面。

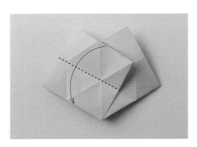

21 重複步驟19，沿虛線摺疊起來。

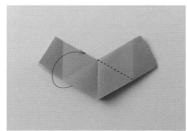

22 把左側最上面那一片展開來。

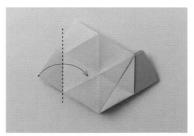

23 將左邊整理一下，沿著摺痕（虛線）往右摺疊。

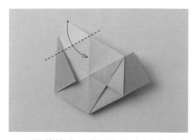

24 沿著摺痕（虛線）往自己的方向摺疊。

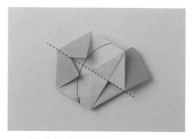

25 沿著摺痕（虛線）往自己的方向摺疊。

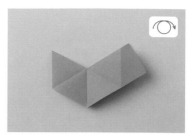

26 如圖摺疊完成後，翻面。

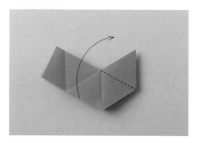

27 把左側最上面那一片展開來。

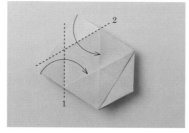

28 重複步驟24～24，分別沿著虛線1和2摺疊。

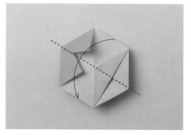

29 沿著摺痕（虛線）往自己的方向摺疊。

30 把手指放入★的間隙裡，將內側展開。

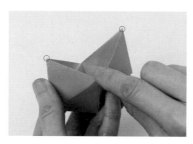

31 拿著邊邊施力，將○與○靠近。

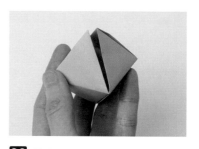

32 變成立體形狀了！

33 用手指將單側按壓進去，調整形狀即完成。

Good job!
完 成

可以放入迴紋針等小文具，用單手就能開關，非常方便！

實用度UP POINT!

進階篇

改變上下半部的顏色，造型會更特別！

只要在幾個步驟做點改變，就能讓上下半部變成不同顏色（紙背面的顏色），瞬間就能讓作品更出色。

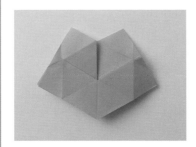

1 完成步驟 1～19。

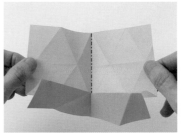

2 只將上半部慢慢展開，沿著照片中的虛線將原本的谷摺線改摺成山摺線。

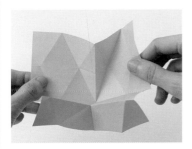

3 變成山摺線了。

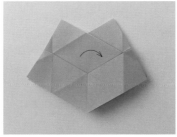

4 重新摺疊回來，將山摺線的摺痕往右邊倒過去。

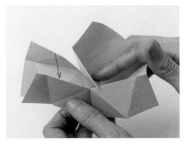

5 往自己的方向展開後，將步驟 2 的山摺線摺痕往內側倒過去。

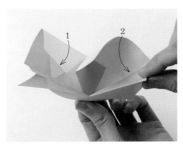

6 先左後右，將兩側沿著箭頭方向往內摺。

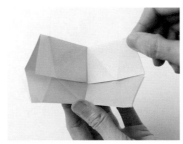

7 如此一來可以發現內側變成有兩種不同的顏色。

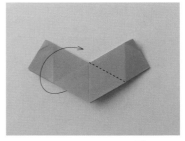

8 摺疊後，變成跟步驟 22 一樣的模樣，接著將左側的最上面那片展開。

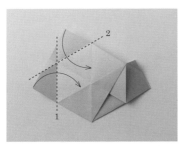

9 如同前面步驟 23～24，分別沿著虛線1及2摺疊。

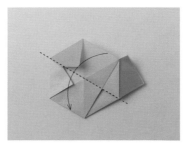

10 如同前面步驟 25，沿著摺痕（虛線）往自己的方向摺疊。

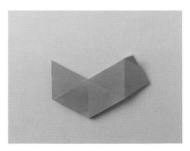

11 往自己的方向摺疊後的模樣。

⑫ 將最上面那片翻開。

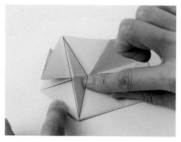

⑬ 把中間的三角形往左側輕推過去，將翻開的紙往上展開。

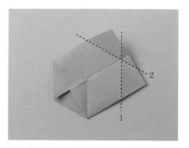

⑭ 沿著摺痕（虛線），按照1→2的順序摺疊。

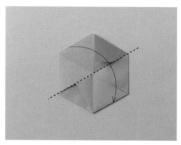

⑮ 沿著摺痕（虛線）往自己的方向摺疊。

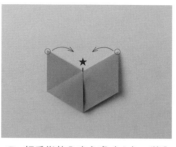

⑯ 把手指放入中心處（★），將內側展開，拿著邊邊施力將○與○靠近，就會變成立體形狀。

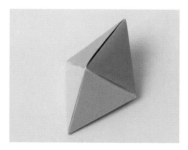

⑰ 上下半部的顏色變得不一樣了！

chapter 1

送禮自用兩相宜！
令人心動的禮物收納盒

本章包含適合放入小點心的小型禮物盒，
以及稍微大一點的紮實型收納盒。
有的也適合放入小紙條或信箋等，
可以讓收到的人感受到滿滿心意。

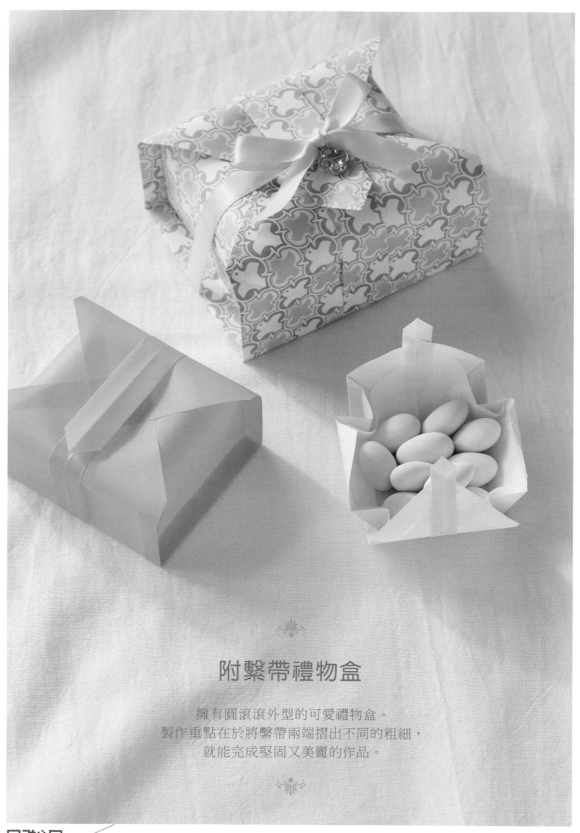

附繫帶禮物盒

擁有圓滾滾外型的可愛禮物盒。
製作重點在於將繫帶兩端摺出不同的粗細，
就能完成堅固又美麗的作品。

掃描連結
YouTube教學影片！

〈準備材料〉
一張正方形紙張

〈示範紙張大小〉
150×150mm

〈完成尺寸〉
約60×53×27mm

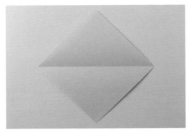

1 將紙張背面朝上，沿對角對摺（谷摺）後打開。

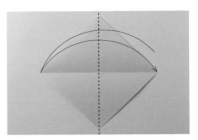

2 接著沿著縱向虛線對摺（谷摺）後打開。

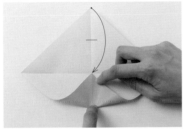

3 將下面的角對準中心點、輕壓留下標記，上面的角也一樣對準中心點留下標記。

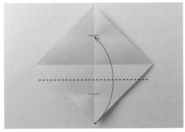

4 將下面的角對準上面的標記往上摺（谷摺），做出摺痕（虛線處）。

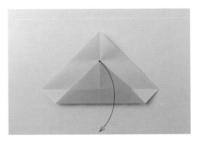

5 將步驟4打開。

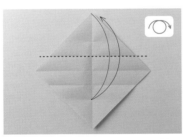

6 將上面的角對準下面的標記往下摺（谷摺），做出摺痕（虛線處）後打開。翻面。

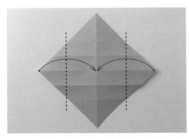

7 兩側的角沿著虛線對準中心點往內摺（谷摺）。

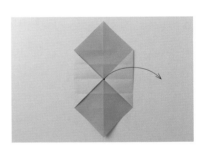

8 把右側打開。

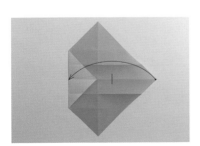

9-1 右邊的角沿箭頭方向對準左邊輕壓留下標記。

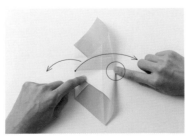

9-2 ○的部分留下標記之後，把全部打開。

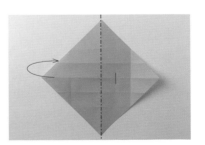

10 左側沿著中央摺痕往後摺疊（山摺）。

11 把步驟 **9**-**2** 做了標記的那面朝上，將右側的角旋轉至朝上擺放。

12 將下邊對準步驟 **9**-**2** 做的標記往上摺（谷摺）。摺的時候，將**右側少摺約2mm**，形成左側較粗、右側較細的狀態。

13 將上面那片沿箭頭方向打開。

14 如圖打開後，翻面，使左右相反。

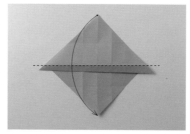

15 將上面的三角形沿著照片中虛線往下摺疊。

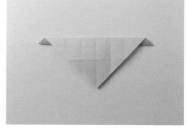

16 確認如圖一致後，全部打開，並將紙張背面朝上。

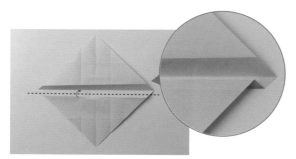

17 用指尖捏著下面的摺痕，沿虛線對準中心往上摺（谷摺）。

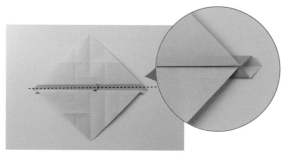

18 上面也與步驟**17**一樣，沿虛線對準中心往下摺（谷摺），完成繫帶。

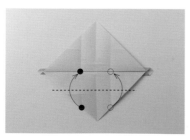

19 將●對準●、○對準○，沿虛線往上摺（谷摺）。

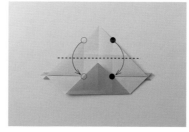

20 上半部也將●對準●、○對準○，沿虛線往下摺（谷摺）。

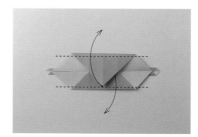

21 沿著上、下摺痕（虛線）朝不同方向摺疊，將各個摺痕都俐落壓好。

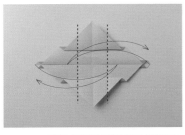

22-① 將左右兩側沿著虛線（摺痕）與箭頭方向摺疊，做出摺痕之後打開。

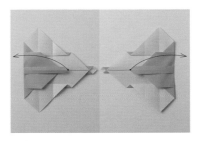

22-② 左右兩側都要確實做出摺痕。

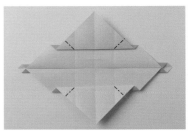

23-① 將四個角落的三角形沿中央虛線往後摺（山摺），做出收納盒的雛形。

23-② 透過捏住內側的角來摺，將有繫帶的那一面和鄰接的面立起。

23-③ 將步驟23-②摺好的三角形壓向沒有繫帶的那一側。

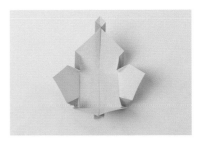

23-④ 四個角落都摺好了。

24 若需要對四個角落進行補強，可以將四個角各自再摺進去一摺。

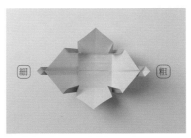

25 將繫帶較細的那側緩緩穿入粗的那側到底，記得不要連繫帶下方的部分一起穿過，會卡住。

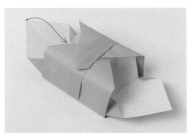

26 先將左右其中一側沿箭頭方向收進盒內。

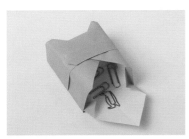

27 在這個步驟將小物放入收納盒中，接著將打開的那一邊也收進內側。

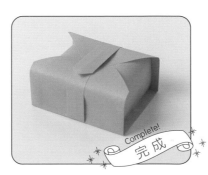

Complete! 完成

手提禮物盒

像甜點店的盒子一般、
外形可愛又迷人的禮物盒。
不僅結構單純且實用，
還適合各種尺寸的紙張。

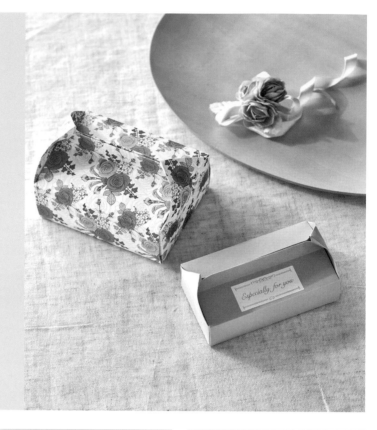

〈準備材料〉
一張正方形或長方形紙張

〈示範紙張大小〉
150×150mm

〈完成尺寸〉
約75×38×19mm

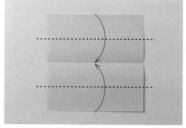

1 將紙張背面朝上，上下對摺（谷摺）後打開，再將上、下半部分別對摺（谷摺）。

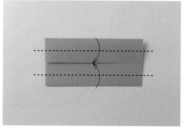

2 上、下半部再各自對摺一次（谷摺）。

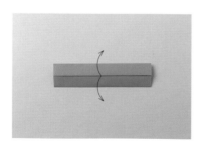

3 將上下側打開至能看見內側（紙張背面顏色）為止。

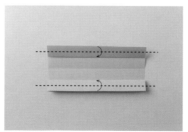

4 將上下側的最上面一層沿虛線往內摺（谷摺）。

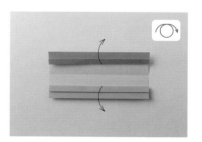

5 把全部打開，翻面讓紙張正面朝上。

掃描連結
YouTube教學影片！

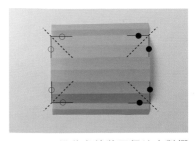

6-1 沿著虛線將四個地方對摺（谷摺），如圖中摺出虛線長度的摺痕即可。

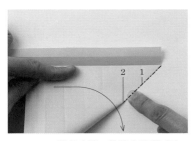

6-2 掀起右邊，依照步驟6-1，將下方的●對準上方的●壓摺，如圖只要摺2列（谷摺），摺好後打開。

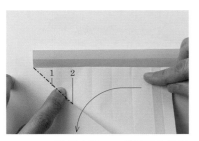

6-3 掀起左邊，一樣將下方的○對準上方的○壓摺，如圖只要摺2列（谷摺），摺好後打開。以相同方式將紙張下方兩處也做出摺痕後打開。

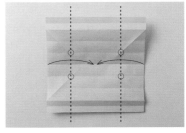

7 四個地方都做出摺痕之後，翻面。左右兩側沿摺痕與摺痕的交叉點（○）的連接線（虛線）往內摺（谷摺）。

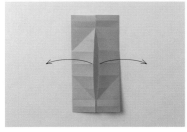

8 把左右兩側打開（如果是長方形紙張，中間不會密合是正常的）。

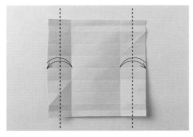

9 將左右兩邊對準步驟7作出的摺痕，沿虛線對摺（谷摺）後打開。

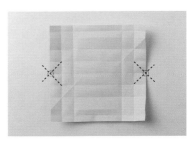

10-1 以左右兩個邊的中間點的摺痕（○）為軸心，沿虛線對摺四次。

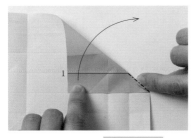

10-2 注意只需斜摺一小段再打開。

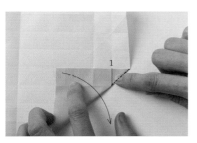

10-3 下面也是只需斜摺一小段，再打開。左邊也用同樣的方式做出2個摺痕。

11 將左右兩邊虛線標示的四個地方，各往內摺約1mm。說是摺，其實就是稍微凹一下的程度就好（此為要讓蓋子的角穿入的溝槽）。

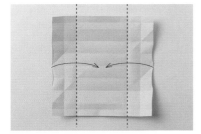

12 左右兩邊沿內側摺痕（虛線）往內摺疊。

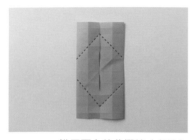

13 - 1 沿正面上的谷摺線（虛線）摺起來成為立體狀（如果是長方形紙張，中間不會密合是正常的）。

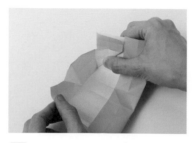

13 - 2 沿著摺痕將側面立起。

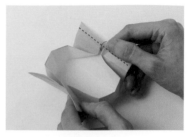

14 四個角落都立起來之後，將把手的部分沿摺痕（虛線）往內側摺疊。

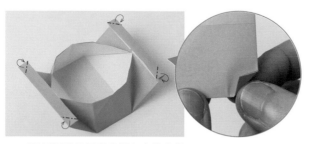

15 兩個把手的四個角都各自沿虛線向外摺（山摺）。

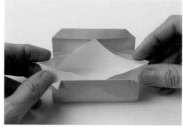

16 拉住內側，往左右兩邊拉開並整理好形狀。

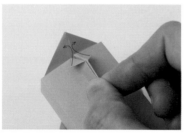

17 將把手的尖端穿入孔縫中。一開始會比較難穿過去，可以先穿好一邊再穿另一邊，穿過一次之後就會比較容易◎。

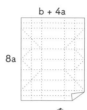

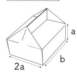

Complete!
完成

◎編按：第一次做的人，可以在穿好一邊時，先將一小截紙膠帶固定住盒子的中央，待兩邊都穿好後再輕輕撕除紙膠帶即可。

進階篇

做出需要的大小！成品和紙張尺寸的換算方式

只要知道紙張和完成品尺寸的換算方法，就能確實做出符合需求尺寸的收納盒。
透過右邊的示意圖，簡單計算就能得知！

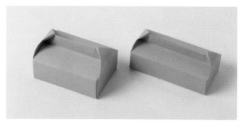

例如：圖中紫色收納盒a=30mm、b=80mm，因此可以使用240mm×200mm的紙摺出。注意b要比2a長。

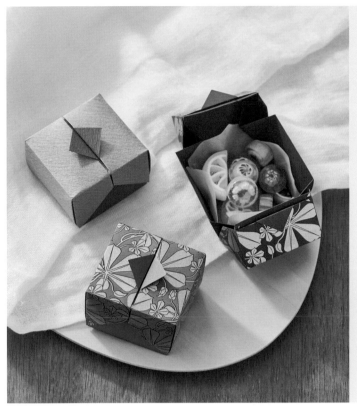

附蓋方形禮物盒

可向兩側打開的方形紙盒，
不僅開口大、方便拿取物品，
而且用一張紙就能摺出來，
是不是很令人意外呢？
挑一張有美麗花紋的紙張來摺，
細細感受這款作品的魅力吧！

〈準備材料〉
一張正方形紙張

〈示範紙張大小〉
150×150mm

〈完成尺寸〉
約45×40×33mm

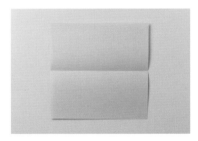

1 將紙張背面朝上，上下對摺（谷摺）後打開。

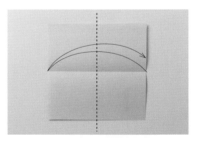

2 接著左右對摺後打開（谷摺）。

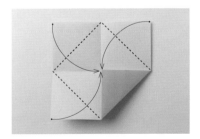

3 將四個角沿著虛線，對準中心點摺（谷摺）。

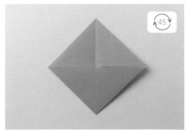

4 如圖摺好後，旋轉45度。

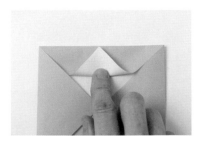

5 將其中一個三角形的角對準上面的邊，輕輕壓一下留下標記即可。

掃描連結
YouTube教學影片！

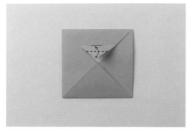

6 如圖將角對準步驟**5**留下的標記，沿著虛線往上摺（谷摺）。

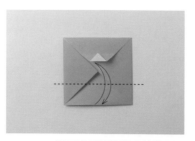

7-**1** 將四方形下邊沿虛線往上摺（谷摺），摺至對齊步驟**6**摺出的三角形的底邊，接著打開。

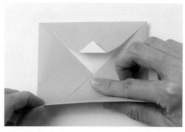

7-**2** 摺的時候，務必先用手指壓住紙張再往上摺，以避免內側的紙錯位。

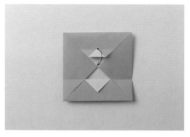

8 打開時會發現裡面已經摺出了一個三角形，現在將上面的小三角形翻下來。

9 將四方形的右側邊，對準虛線（對齊下方白色三角形的右邊端點）往左摺（谷摺）後打開。

10 將四方形剩下的兩個邊也照樣沿虛線對摺（谷摺）後打開。

11 全部摺完之後，將步驟**5**中做了標記的三角形往上打開。

12 沿著圖中摺痕（虛線）往下摺疊。

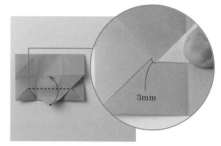

3mm

13 如圖左右預留3mm的寬度、沿虛線往上摺（谷摺）。注意若使用材質較厚的紙張時，需再多錯開一點。

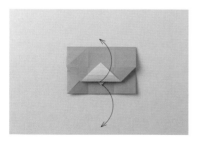

14 將上下都打開。

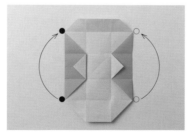

15 將●對準●、○對準○，沿著箭頭方向由下往上凹（不要摺）。

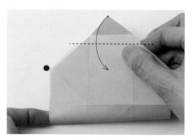

16-**1** 兩邊的●與○都對準之後，將前面那片沿虛線往下摺（谷摺）至對齊後面那片。

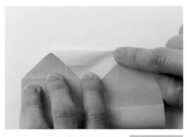

16 - 2 摺往自己這側，將前後的三角形摺成相同大小，就能確實蓋緊盒蓋，再把上下都打開。

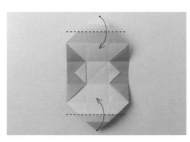

17 將步驟13與16-1做出的摺痕沿虛線反摺成谷摺線。

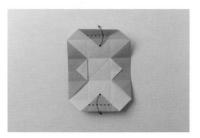

18 上下角沿著上、下的摺痕（虛線）摺疊起來（谷摺）。

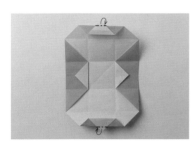

19 將上下超過邊緣的部分往後摺。

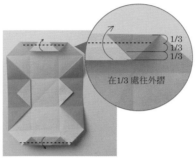

1/3
1/3
1/3

在1/3處往外摺

20 - 1 將上、下1/3處沿虛線往外摺。

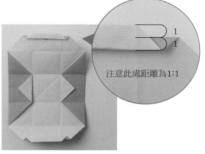

1
1

注意此處距離為1:1

20 - 2 沒有這個露在外側的部分，就無法關閉盒蓋。

21 將左右兩側打開如圖後，垂直翻面使左右兩側不變。

22 參考步驟21的虛線及箭頭方向，將左右兩側往內側摺起後，再次翻面。

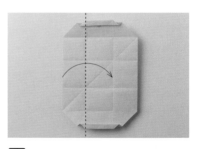

23 左側沿虛線及箭頭方向摺起。

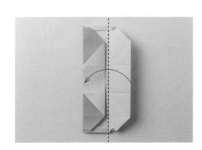

24 右側也沿虛線及箭頭方向摺起。

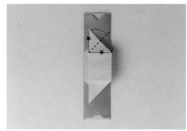

25 將右側這邊掀起，沿虛線對摺（谷摺），讓兩個★的邊重疊。

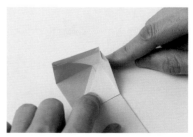

26 出現立體的一角了。下面也用相同方式摺起。

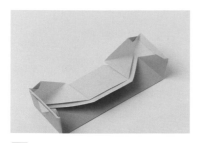

27 單側的兩個角都完成了。

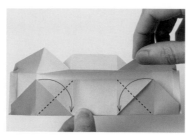

28 先將上面那一片立起，現在做出另一側的兩個角。

29 做好的狀態。

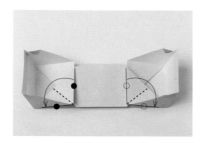

30-1 四個角都做好之後，將●對準●、○對準○，沿著虛線（摺痕）及箭頭方向摺，將內部重疊的部分都立起。

30-2 沿著三角形中心的摺痕，確實壓摺進去，壓摺的力道不能太弱，否則盒蓋會很容易鬆開。

30-3 將四個角都摺進去後，盒子的內部就完成了。

31 將左右兩邊向中間闔起，就完成了完整的盒形。

32 將一邊穿入對側口袋中，盒蓋就會完全密合。

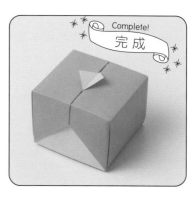

Complete!
完成

蓋子上的突出部分（如上圖白色三角形），可以透過輕壓盒子邊緣來闔上。
使用較厚、較硬的紙張時，若蓋子無法完全闔起，可以先用橡皮筋綑住靜置，確認四個角的回彈力量減弱，再把橡皮筋拆掉。

追求完美 POINT!

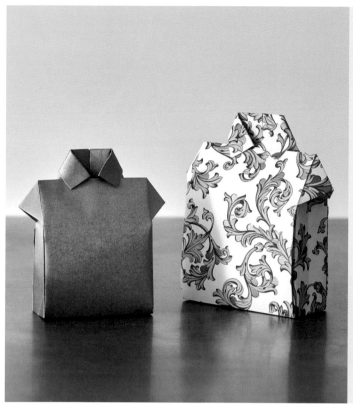

襯衫造型禮物袋

使用一張A4紙就能完成，
若選擇帶有金屬光澤或
圖樣典雅的紙張，
會更能襯托這款禮物袋的質感。

〈準備材料〉
一張長寬比為1.4：1的紙張

〈示範紙張大小〉
A4（210×297mm）

〈完成尺寸〉
約115×110×35mm

1 將紙張的正面朝上，沿著虛線對摺（谷摺）後打開、翻面。

2 在紙張左側邊1/2的位置，輕輕摺一下留下標記。

3 接著在左側邊1/4的位置，輕輕摺一下留下標記。

4 將左上角對準步驟**3**留下的標記（★），輕輕摺一下留下標記。

5 將紙張下邊對準步驟**4**留下的標記，沿虛線往上摺（谷摺）。

掃描連結
YouTube教學影片！

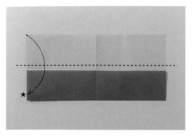

6 將紙張上邊對準步驟**3**留下的標記（★），沿著虛線往下摺（谷摺）。

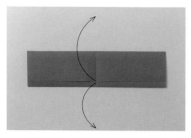

7 確認上、下兩片不是對齊的，接著將全部打開。

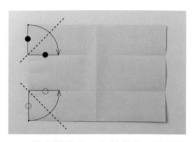

8 將●對準●、○對準○，沿虛線往箭頭方向對摺（谷摺）。

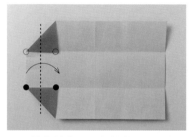

9 將●對準●、○對準○，沿虛線往箭頭方向對摺（谷摺）。

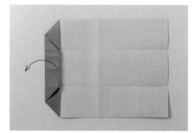

10 將步驟**9**打開。

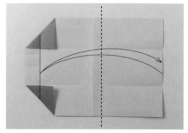

11 將右側邊對準步驟**9**做出的摺痕，沿虛線往左摺（谷摺）過去，再打開。

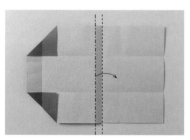

12 可以看到紙張中央有兩條摺痕，左為山摺線，右為谷摺線。順著摺痕摺起。

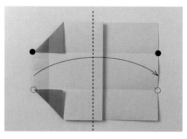

13 將●對準●、○對準○，沿虛線往箭頭方向對摺（谷摺）。

14 將步驟**13**、紙張中心處都打開。

15 下方沿著摺痕（虛線）往上摺。

16-**1** 將標示有★的邊對準另一個★的邊，沿虛線往下摺，順勢立起。

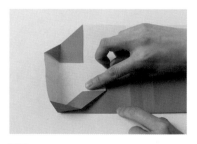

16-**2** 將內側摺好。

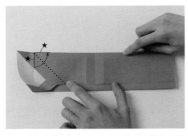

17 上半部也用和步驟15～16相同的方式摺好。

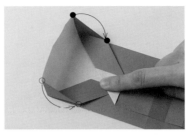

18 上下內側都摺好後,將●對準●、○對準○,往箭頭方向摺。

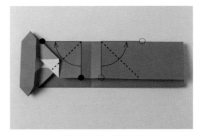

19-1 將標示●的邊對準另一個●的邊,沿虛線往箭頭方向摺,會順勢將右側立起。

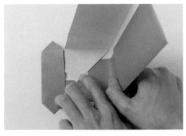

19-2 將內側摺好,接著將立起處倒下貼著桌面。

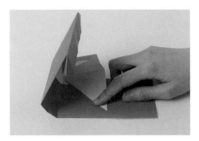

19-3 將步驟19-1標示○對準○的邊,往箭頭方向摺起,並摺好內側。

20 展開回到步驟19-1,確認摺痕是否正確地做出來。

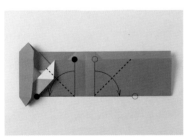

21 將上下重疊的部分交換,重複步驟19-1～19-3的方式摺好,做出摺痕。

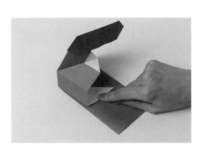

22 如此就完成了襯衫側邊的部分。

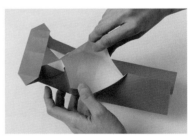

23 將內側重疊的部分展開。

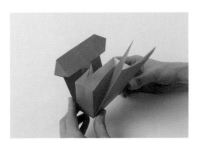

24 將前後靠近、做成盒狀。

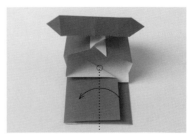

25 如圖以上下交點(○)為軸心,往左摺(谷摺)。

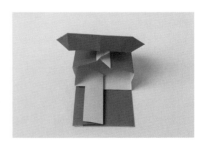

26 將重疊的上下兩片交換。

53

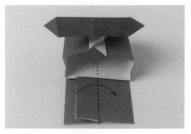

27 重複步驟25的方式，沿虛線往右摺（谷摺）。

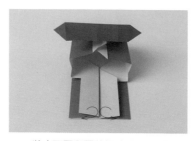

28 將步驟25與27的摺痕改成山摺線，往反方向摺進去。

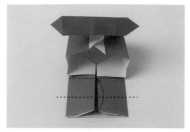

29 將下邊對齊圖中的實線，沿虛線往上摺（谷摺）。

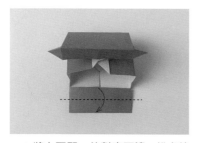

30 將上面那一片對齊下邊，沿虛線往下摺（谷摺）。

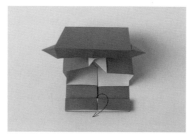

31 維持步驟30摺好的狀態，向下掀開。

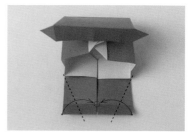

32 將左右的角對準中央的○，沿虛線往內摺（谷摺）。

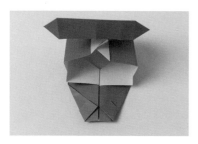

33 完成襯衫的領子了。

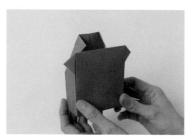

34 整個轉成衣領在後的方向。

35 將衣領卡進自己這側的上邊。

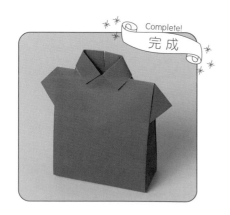

Complete!
完成

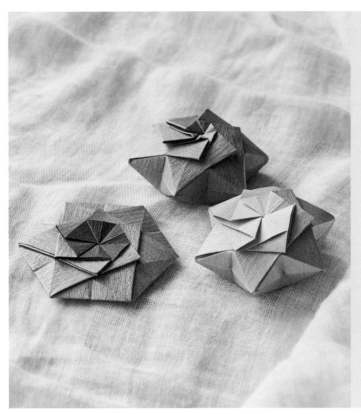

六角星形禮物盒

膨膨的六角星形非常討喜，
平面狀態可以當作信封使用，
立體狀態則可以收納小雜貨、
或是作為禮物盒使用。
依紙張花紋的不同，
可以創造不同的氛圍。

〈準備材料〉
一張長寬比為1.4：1的紙、
剪刀

〈示範紙張大小〉
A4（210×297mm）

〈完成尺寸〉
約90×80×22mm

1 將紙張背面朝上，上下對摺（谷摺）後打開。

2 輕輕按住左上角，**不要摺**，將左下角往上對齊紙張上邊。

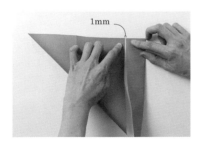

3 將右側邊對準步驟**2**拉上來的角往右距離1mm的地方（因紙張大小而異）往左摺（谷摺）（不好操作的話，則由左邊開始測量距離211mm的地方也可以）。

4 將右側邊對齊左側邊，沿虛線對摺（谷摺）後打開。

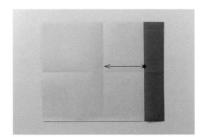

5 將有★標記的邊對齊步驟**4**做出的摺痕，沿著箭頭方向往左摺（谷摺）。

掃描連結
YouTube教學影片！

6 左側邊對齊右側的摺痕,沿虛線往右摺(谷摺)。

7 打開摺好的步驟**6**。

8 將左側邊對齊步驟**6**做出的摺痕,沿虛線往右摺(谷摺)。

9 將有★標記的邊對齊左側邊,沿箭頭方向往左摺(谷摺)。

10 將全部打開,正面朝上,再摺出山摺線與山摺線之間的谷摺線,做出**蛇腹摺法**。

11 沿著步驟**1**做出的摺痕剪成一半。

12 此摺紙只需用一半即可。

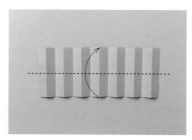

13 將背面朝上,沿著虛線往上對摺(谷摺)。

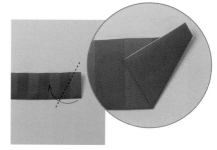

14 將右下角以右邊數來第2條摺痕(為山摺線)的底部為軸心,沿虛線對齊右邊數來第3條摺痕(谷摺線)摺過去。

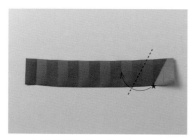

15 把步驟**14**打開,將★處以下一條山摺線底部為軸心,對齊左邊的谷摺線摺過去。

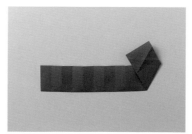

16 步驟**15**摺好的狀態。

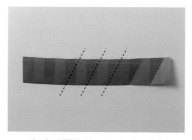

17 把步驟**16**打開,繼續以同樣方式,以山摺線底部為軸心,做出剩下的摺痕。

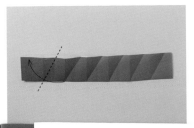

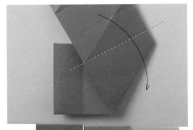

20-1 將左上角沿著○與○的連接線（虛線）朝箭頭方向摺（谷摺）過去。

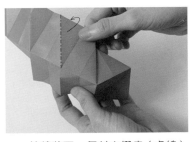
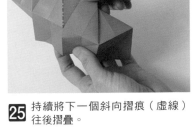

22 確實壓摺，讓摺痕更明確。

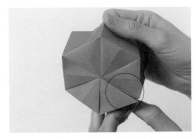

25 持續將下一個斜向摺痕（虛線）往後摺疊。

28 這時會發現接縫的摺疊處沒有完全密合。

好書出版・精銳盡出

台灣廣廈 國際書版集團
Taiwan Mansion Cultural & Creative

BOOK GUIDE

2021 生活情報・夏季號 01

知・識・力・量・大

台灣廣廈　＋瑞麗美人　蘋果屋 APPLE HOUSE

紙印良品　美藝學苑

＊書籍定價以書本封底條碼為準

地址：中和區中山路2段359巷7號2樓
電話：02-2225-5777＊310；105
傳真：02-2225-8052
E-mail：TaiwanMansion@booknews.com.tw
總代理：知遠文化事業有限公司
郵政劃撥：18788328
戶名：台灣廣廈有聲圖書有限公司

瘋美食・玩廚房・品滋味・樂生活　尋找專屬自己的味覺所在

追時尚・學穿搭・漸健美・愛瘦身　打造理想中的魅力自我

輕家事・食安心・快收納・樂育兒　日常生活中的幸福時光

自癒力・享健康・不老化・遠疾病　天天打造驚人的自癒奇蹟

輕心理・迷芳療・綠手指・微藝術　創造屬於自己的美好生活

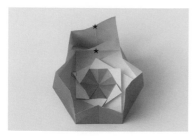

29 - **1** 要將接縫的摺疊處（★）的內、外側交換，才能使它們密合。首先，將內側的○掀起。

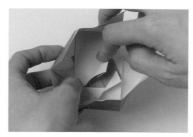

29 - **2** 將○掀起來的狀態。

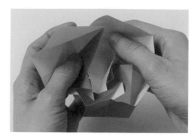

29 - **3** 將外側的摺疊處穿入掀起的摺疊處。

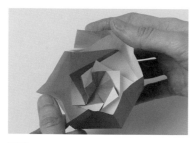

29 - **4** 穿入之後的狀態。

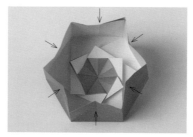

30 將底部整理好，從側邊往中間推壓。

31 一邊壓著斜的摺痕，一邊往逆時針方向邊轉邊摺疊。

32 不需著急，一個一個摺，慢慢地就會自然而然摺疊起來。

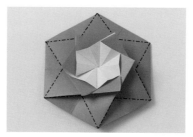

33 - **1** 完成信封袋。接著沿虛線山摺讓它變成立體形狀。

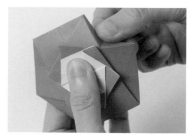

33 - **2** 全部摺好後，另一面也要進行山摺，做出摺痕。

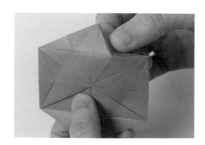

33 - **3** 確實地從兩側做出摺痕。

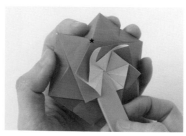

34 對齊步驟 **33**-**2**～**33**-**3** 做出的摺痕，讓它膨起來（可將刮刀或剪刀前端穿入，由內側將★戳得膨一點，會比較容易製作）

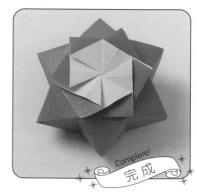

Complete!
完成

進階篇

不露出紙背顏色，
讓整體呈現潔淨感！

只需要增加1個步驟，
就不會露出紙張背面的顏色，
推薦給想做出簡潔感的人。

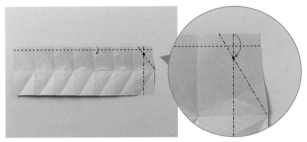

① 在完成前面步驟❶～㉒後，全部展開，將紙張上邊對齊右上角「第一條斜向和縱向摺痕的交叉點」（・記號處），沿虛線往下摺（谷摺）。

② 同前面步驟㉓開始，用一樣的方法重新摺疊起來。

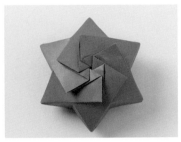

③ 不會露出紙張背面的顏色了。

掀蓋式收納盒

內外側花紋一致的收納盒，
使用A3大小的紙張就可以
製作成一般鉛筆盒，
實用度極高！
盡情應用在各種需求吧！

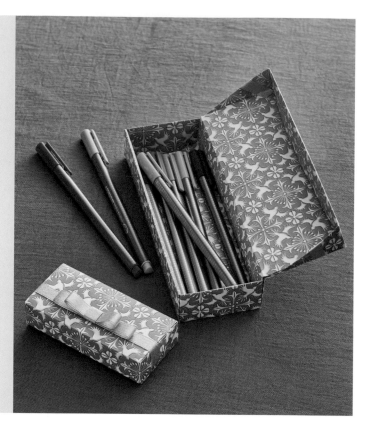

〈準備材料〉
一張A4或A3大小的紙（長寬
比為1.4：1）、剪刀、尺

〈示範紙張大小〉
A4（210×297mm）

〈完成尺寸〉
約127×44×22mm

約30mm

1 將紙張背面朝上，從右邊以距離側邊30mm處的虛線為摺線往左摺（谷摺）後打開。

3mm

2 將右側邊對齊步驟**1**做出的摺痕往右約3mm處，依箭頭方向摺過去（谷摺）。

5mm

1
2

3 再沿步驟**1**做出的摺痕往左摺疊，接著依箭頭方向，對齊距離左側邊約5mm處摺過去（谷摺）。

4 垂直翻面使左右不變。

8mm

5 將上面那一張紙，沿距離左側邊8mm處的虛線往右摺（谷摺）
※無論是使用A3、A4或其他大小的紙張，從步驟**2**～**5**都是依序摺3mm→5mm→8mm。

掃描連結
YouTube教學影片！

約3mm

6 確認上面的紙與下面的紙錯開約3mm之後，將上面那張對齊最右側、依箭頭方向摺過去（谷摺）。

步驟 6 做出的山摺線

7 沿著步驟 6 做出的摺痕，將還沒摺的下面那張，從右側沿著虛線往左摺（谷摺）（並非對齊左邊，而是沿中央摺痕往左摺）

使用這個摺法，就能防止收納盒內側的紙張翹起來，讓紙能夠服服貼貼的。

追求完美 Point!

8 確認紙張有稍微錯開之後，將最上面那張打開。

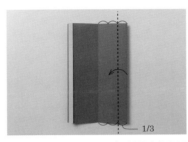

1/3

9 將右半部如圖1/3處（目測或用尺量皆可）沿虛線往左摺（谷摺）。

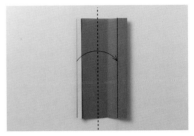

10 將最上面那張，對齊步驟 9 做出的摺疊起來的部分（實線），沿虛線往右摺（谷摺）。

11 將左半部沿步驟 10 做出的摺痕（虛線）往右摺（谷摺）。

12 重疊的部分不會完全契合。確認重疊的部分是錯開的之後，把全部都打開，並將紙張的正面朝上擺放。

13-1 確認最左邊的摺痕為谷摺線。接著沿著如圖中虛線（谷摺線）做出摺痕。

2
1

13-2 將右下角對齊從左邊數來第4個谷摺線，只摺（谷摺）**從下面數來的2段**之後打開。

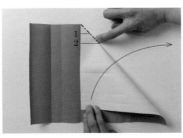

1
2

13-3 將右上角對齊從左邊數來第4個谷摺線，只摺（谷摺）**從上面數來的2段**之後打開。

14 垂直翻面使左右不變，接著將上下兩邊沿著○標示的虛線往內摺（谷摺）。

15-**1** 首先將紙順時針旋轉90度改變方向，將〇對準〇的邊、●對準●的邊，沿著摺痕（虛線）摺起來（谷摺）。

15-**2** 將從下面數來第4條摺痕立起來。將步驟**15**-**1**的〇對準〇摺起來（谷摺）。

15-**3** 左側也用相同方法摺起來（谷摺）之後，回到步驟**15**-**1**的狀態。

16-**1** 確認是否如圖做出了摺痕之後，將〇對準〇的邊、●對準●的邊，沿著摺痕（虛線）摺起（谷摺）。

16-**2** 將右邊數來第2條摺痕立起來，將步驟**16**-**1**的〇對準〇、●對準●摺起（谷摺）之後，把全部打開。

17 將連結〇與〇、●與●之間的虛線摺起（谷摺）。

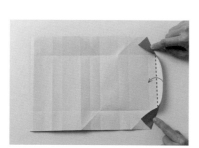

18 用手指固定住步驟**17**的谷摺線，沿著最右邊的摺痕（虛線）往左摺疊。

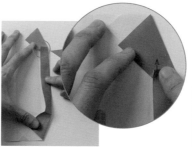

19 將立起來的角往外側倒過去。

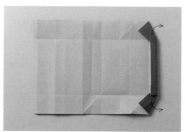

20 將上下兩側的角都摺好之後，把上下都打開。

21 打開之後會發現，已經做出了谷摺線的摺痕。

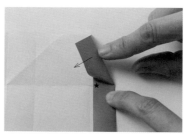

22 將山摺線（★）壓住，按住右上的摺痕往箭頭方向推之後就會膨起來。

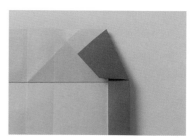

23 將膨起處壓平。此時圖中做出的摺疊處會比摺痕的位置還要上面一點點。

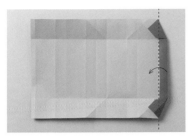

24 將下面也用相同的方式摺好之後，如圖沿著摺痕（虛線）往左摺疊。

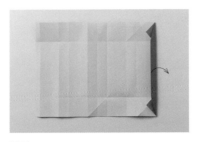

25 將步驟24摺疊起來的部分打開。

26 將上、下共四個地方，用剪刀剪至斜摺痕與摺痕的交叉點處為止。

27 剪好之後，將上、下沿虛線往內摺（谷摺）。

28 將上、下沿虛線（摺痕）往內摺疊。

29-1 將4條摺痕谷摺做成箱形。首先將紙順時針旋轉90度改變方向。

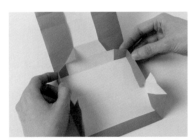

29-2 將4條摺痕的角立起來之後，收納盒的底部就完成了。

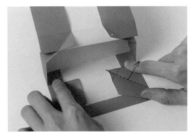

30 掀起靠近自己這側的右邊，沿著虛線往箭頭方向谷摺立起。

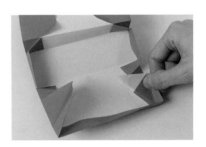

31 左側也用相同的方式谷摺立起。

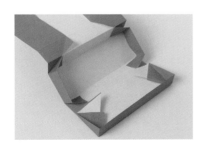

32 如此就完成盒底和盒蓋的雛形。

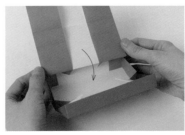

33 將上面的部分往下彎摺，配合盒底的形狀鋪進去。

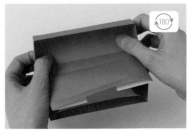

34 繼續鋪進去，包含盒蓋的部分也鋪入，就能讓盒內、盒外的花樣是一致的。

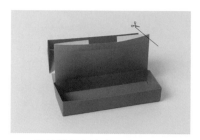
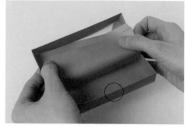

35 可以選擇左邊或右邊任一角，斜著剪去之後，就能讓紙更容易穿入盒蓋裡（省略此步驟也可）。

36 將內側的紙穿入盒蓋裡。

若盒蓋一直鬆開的話，可以在底部的側面用指甲稍微將紙凹起來一些，就能勾住盒蓋、不容易鬆開。

追求完美 Point!

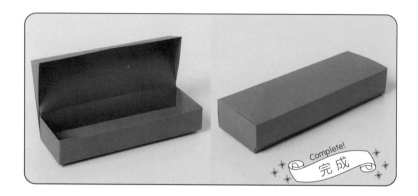

Complete!
完成

改造篇①

使用更細長的紙來摺看看！

可以依照不同需求，利用不同尺寸的紙張來製作收納盒。

210mm　　160mm
297mm　A4

77×45×22mm
127×45×22mm

使用比A4紙張寬度小50mm的紙來製作的話，收納盒的長度也會短50mm。此外，使用A3（297×420mm）大小的紙張來摺的話，就能製作出剛剛好適合當作鉛筆盒使用的大小（P.60）。

改造篇②

夾入厚紙板，做成更堅固的收納盒吧！

將左側沿著最左邊的摺痕（虛線）往內摺，右側則沿著右邊數來第2條摺痕（虛線）往內摺疊。

1 全部打開後，依圖中標示的部分來剪裁厚紙板。為了讓厚紙板容易摺疊，請事先使用美工刀的背面，在厚紙板上輕輕地劃上切痕。

2 雖然不需要將厚紙板黏上去就能摺，但若有困難的話，也可以將厚紙板黏在紙上再重新摺起。

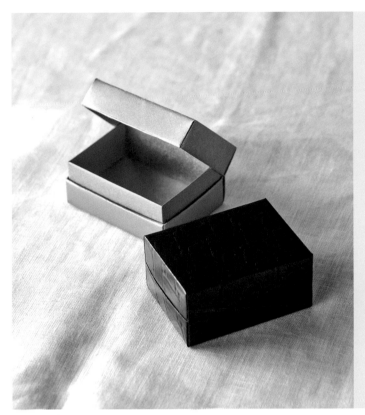

珠寶飾品收納盒

不用膠水固定，
內盒就能牢牢地嵌在裡面。
沒有多餘摺痕，
非常有設計感與巧思的一款作品。
選擇適合的色澤與質感的紙張，
再放入珠寶首飾，
立刻高級感倍增。

〈需準備的材料〉
2張正方形的紙、尺

〈示範紙張大小〉
150×150mm

〈完成尺寸〉
約50×40×27mm

1 準備正方形的紙2張。先製作外面的收納盒。

2 將紙張正面朝上，對摺（谷摺）之後打開。

3 將上下的角對齊，在步驟**2**做出的摺痕正中央輕輕地壓一下留下標記。

4 將上下的角對準步驟**3**留下的標記，往內摺（谷摺）之後，翻面。

5 將左右的角對準步驟**3**留下的標記，往內摺（谷摺）之後，全部打開。

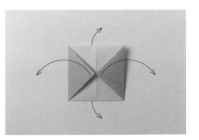

掃描連結
YouTube教學影片！

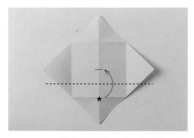

6-**1** 將背面朝上，此時，上下的摺痕為山摺線，左右摺痕為谷摺線。用手指捏住最下方的摺痕提起，將★對準步驟**3**留下的標記。

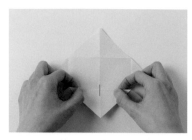

6-**2** 維持中央摺痕不要錯位，往上摺（谷摺）。

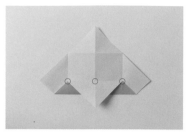

7 確認○標記處的三條摺痕沒有錯位。

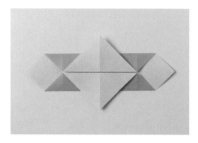

8 將上半部也用相同方式摺好。

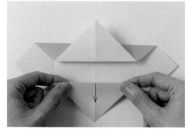

9 將下面的摺疊處用手指捏住往下移動，對齊步驟**6**-**2**做出的摺痕、往下摺（谷摺）。

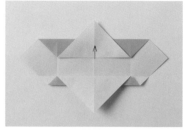

10 上半部作法也一樣，將摺疊處往上移動，對齊步驟**8**做出的摺痕、往上摺（谷摺）。

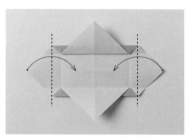

11 將左右兩側沿虛線往內摺（谷摺）。

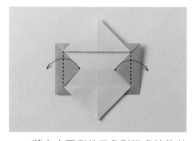

12 將左右兩側的三角形沿虛線往外摺（谷摺）。

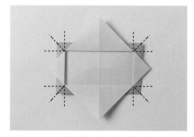

13-**1** 將四個角落沿著虛線立起來，做出收納盒的角。

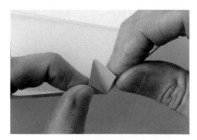

13-**2** 如同步驟**13**-**1**標示的那樣，分別做出山摺線、谷摺線並闔起，做成四個邊角。

13-**3** 摺疊起來之後，收納盒的角就完成了。

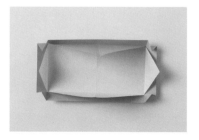

14 在4個角都做出摺痕。

15 將上下左右打開（左右側的角往後摺起）。將右側邊緣對齊左邊數來第2條摺痕，沿虛線往左摺（谷摺）。

16 將步驟15打開。

17 與步驟15的作法一樣，將左邊對齊右邊數來第2條摺痕，沿著虛線往右摺（谷摺）。

18 將全部打開。

19 把紙張的正面朝上。如圖確認摺痕的方向之後，將最上面與最下面的摺痕沿虛線往內摺疊（谷摺）。

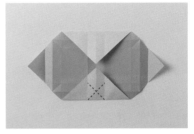

20-**1** 在圖中虛線的位置做出谷摺線摺痕。

20-**2** 將右下提起，對齊中央靠左側的摺痕，**只摺2列**就好。

20-**3** 將左下提起，對齊中央靠右側的摺痕，**只摺2列**就好。

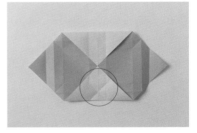

20-**4** 完成X形摺痕。

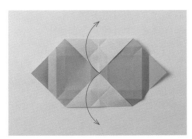

21 上半部也照著步驟20-2與20-3的方法摺好之後，整張紙展開，並把紙張的背面朝上。

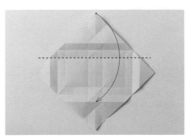

22 把上面數來第3條摺痕沿虛線往下摺（谷摺）。

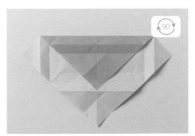

23 確認摺成如圖的樣子後，將整張紙順時針旋轉90度。

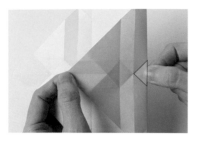

24 捏住三角形的部分。

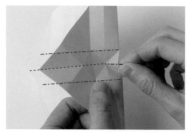

25 將捏住的三角形的中心改摺成山摺線。

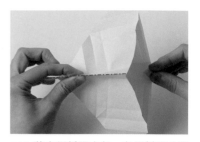

26 將右側紙張立起，左側紙張（背面）的中心摺痕改摺成山摺線。

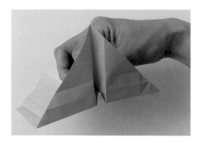

27 從側面看起來的模樣。

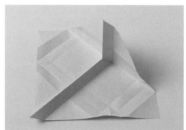

28 內側的模樣。

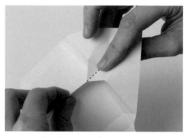

29 用左手捏住左邊，將右邊展開，讓山摺線凹下去變成谷摺線。

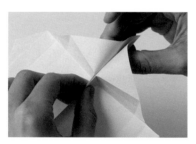

30 用左手捏住步驟29凹下去的部分，右手將右邊整個做出一條谷摺線。

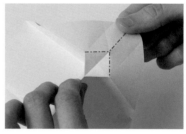

31 右手手指從右邊的背面往上推壓展開，將如圖虛線處的摺痕變成山摺線。

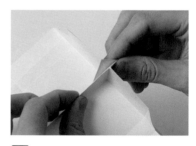

32 捏住後摺疊起來。

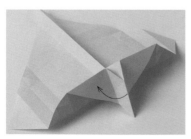

33 從側面看起來的模樣。接著將步驟32捏起的部分沿著箭頭方向往左邊倒。

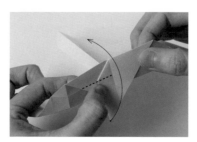

34 將下面的角往上提起。

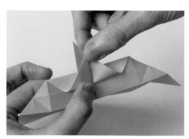

35 壓摺（谷摺）左半部，右半部不要做出摺痕。

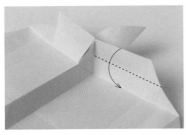

36 從內側來看，將右側的紙沿著虛線往自己方向摺疊。

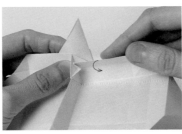

37 用左手固定住內側，倒往自己的方向。

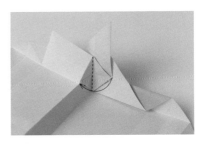

38 將內側沿虛線摺疊起來。

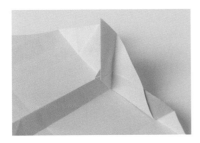

39 往內側摺疊起來的模樣。

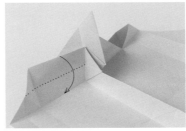

40 將左半部也用與步驟**36**一樣的方式摺疊好。

41-**1** 兩邊都摺疊好的模樣。接著按壓★的部分，製作出上蓋和下方的接縫處合頁（合頁：像轉軸的部分）。

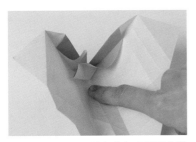

41-**2** 將內側的中央部分壓平的狀態。

41-**3** 將原本立著的紙都往下展開整平。

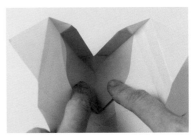

41-**4** 完全整平之後再按壓，盒子單側的接縫處合頁就完成了。

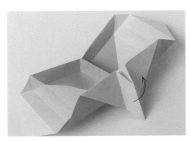

42 重複步驟**22**～**32**，將另一側做出來之後，這次要沿著箭頭方向往右邊倒。

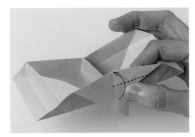

43 將下面的角往上提起。

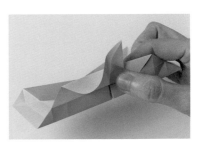

44 這次改壓摺（谷摺）右半部，左半部不要做出摺痕。

69

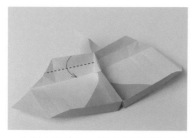

45 從內側來看,將左側的紙沿著虛線往自己方向摺疊。

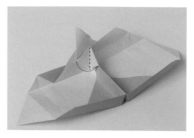

46 將內側沿著虛線摺疊起來。

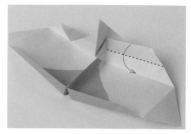

47 右側也沿著虛線往自己方向摺疊。

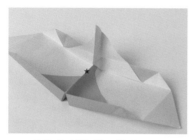

48 用跟步驟 **41**-**1**～**41**-**4** 相同方法整平。

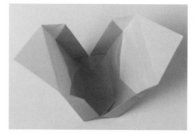

49 將兩側都整平後的模樣。

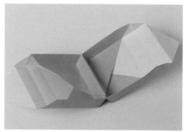

50 將中間的摺痕摺成山摺線之後,合頁就完成了。比較乾淨無摺痕的那一側為盒蓋(步驟 **35** 與 **44** 做出的摺痕為底部)。

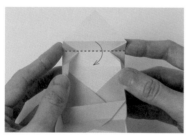

51 將左右邊的三角形沿著摺痕(虛線)往內摺疊,做出盒蓋。

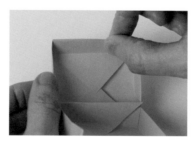

52 將收納盒的角藏入裡面。

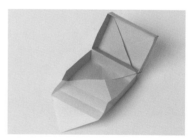

53 完成收納盒的外盒。

54 接下來用另一張紙,開始製作內盒。將紙張的正面朝上,摺成三等分(可參考P.23)。

55 沿虛線對摺(谷摺)之後打開。

56 將右邊沿著虛線往左摺(谷摺)至距離中央摺痕約2mm處。

57 對齊右側邊從中間沿虛線往右摺（谷摺）。

58 確認如圖後，水平翻面，使左右相反。

59 將右側邊對齊左側邊，沿虛線往左摺（谷摺）。

60 垂直翻面，使左右不變。

61 沿著步驟55做出的摺痕（虛線）往左摺疊（與中央之間會有2mm的間隔）。

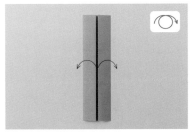

62 將左右打開後，垂直翻面使左右不變。

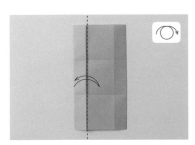

63 將左側的摺痕摺成谷摺線之後，垂直翻面，使左右不變。

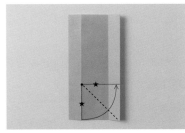

64 確認擺放方向為左側是山摺線，右側是谷摺線之後，將★對齊另一條★摺線，將上面那一張紙，沿虛線往箭頭方向摺（谷摺）。

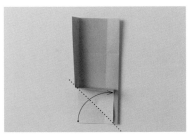

65 將下面那張紙也沿著虛線往箭頭方向摺（谷摺）。

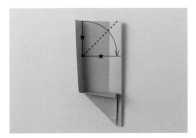

66 重複步驟64～65，用同樣的方式將上半部也摺好（谷摺）。

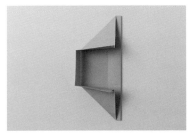

67 確認如圖後，全部打開，將紙張背面朝上。

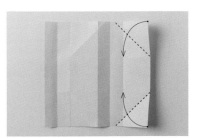

68 確認最左邊的摺線為谷摺線之後，將右上角與右下角沿著摺痕（虛線）往箭頭方向摺疊。

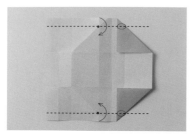

69 為了做出「中央的縱向摺痕」與「斜摺痕」的交叉點（·記號處）和○圈起的摺痕，要沿虛線將上下兩個邊分別往內摺（谷摺）。

70 將左側沿著最左邊的摺痕（虛線）往內摺，右側則沿著右邊數來第2條摺痕（虛線）往內摺疊。

71 確認如圖後，水平翻面，使左右相反。

72 沿著摺痕（虛線）往箭頭方向摺，順勢將紙立起。

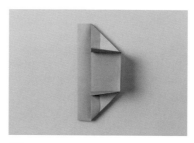

73 從上面往下看的模樣。

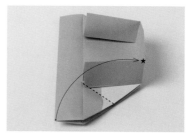

74 將左下的角對準右上的★，沿著虛線往箭頭方向摺（谷摺）。

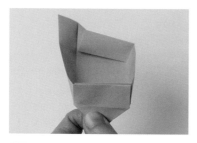

75 將重疊在上面的左側藏入內側。

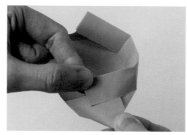

76 連角都確實地藏進去。

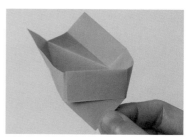

77 另一邊也用和步驟**74**相同的方法立起來後，藏進去。

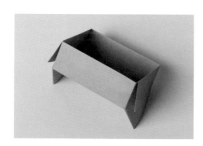

78 兩側都藏進去之後的模樣。

79 將底部朝上，掀起第1片。

80 把內側的三角形沿著箭頭方向倒過去。

81 將上面那片壓回來，恢復到步驟⑦⑨的模樣。

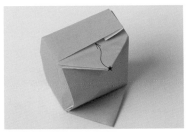

82 將兩側突出的三角形的★記號處藏進內側。

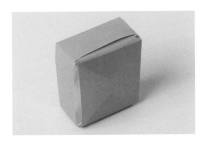

83 收納盒的內盒完成了。

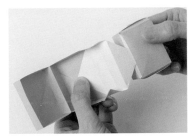

84 接著將外盒與內盒組合在一起。將外盒的角穿入內盒的盒底。

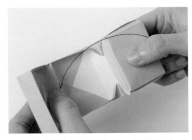

85 照著摺痕一邊摺疊一邊將內盒嵌入外盒中。

86 推壓使四個角落、確實地嵌入盒中。

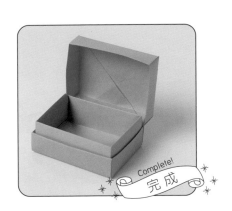

Complete!
完成

盒蓋內側有個小口袋，可以在這裡放入小紙條或小卡片！很貼心！

精緻感
POINT!

放入厚紙板，質感再提升！

只要再放入一張厚紙板，收納盒就會變得更堅固、美觀。
若要作為贈送飾品的盒子，請務必嘗試這個進階作法！

〈準備材料〉
厚紙板、剪刀或美工刀、尺

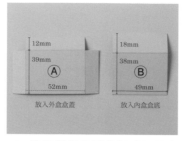

12mm
39mm
Ⓐ
52mm

放入外盒盒蓋

18mm
38mm
Ⓑ
49mm

放入內盒盒底

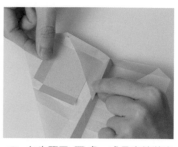

1 將厚紙板分別裁切成如圖中A和B的尺寸（收納盒用紙為15cm×15cm的情況下），並事先畫上摺痕。

2 在步驟41-④處，或是直接將完成的外盒盒蓋打開，放入厚紙板A後摺進去即可。

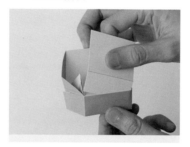

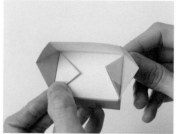

3 在步驟80處，將厚紙板B放在倒下的三角形下方。

4 直接將厚紙板摺進去即可。

mini stories

在本書中出場多次的「SKIVERTEX®乳膠合成塗層紙」（可參考P.65圖中深紅色盒子），這種紙材外觀與真皮非常接近，具有堅固、防水又能輕鬆摺疊的特點，給讀者參考。

chapter 2

擺著就很迷人！
可愛又實用的日常雜貨＆小物

當我遇見心儀的紙張時，

就會想拿來製作成可愛的小雜貨。

本章收錄了可以作為擺飾的迷你筆記本，

以及實用度高的相框、收納夾、手機殼等。

從來沒想過可以用紙張做出這些東西吧？

不如立刻試試看！

30頁迷你筆記本

眨眼間就能完成、
成功率非常高的一款作品。
由於內頁和書皮為分開製作，
因此可以隨心所欲地替換成
不同花樣的紙。
完成後在內頁畫上圖案，
就變成迷你繪本了！

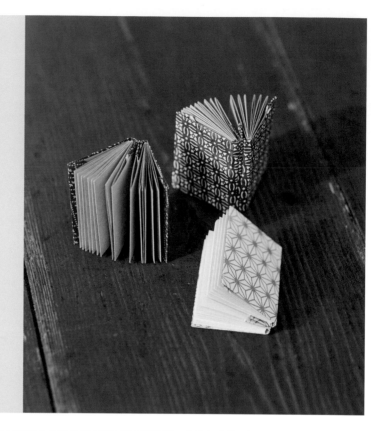

〈準備材料〉
一張150×150mm的紙、
一張A4大小的紙、剪刀

〈示範紙張大小〉
150×150mm、
210×297mm

〈完成尺寸〉
約53×38×7mm

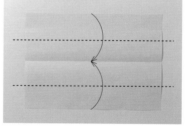

1 首先製作內頁。將A4大小的紙張
背面朝上擺放，對摺後打開，再
將上下兩邊分別沿著虛線往內摺
（谷摺）。

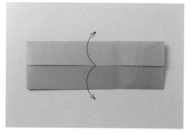

2 將上下打開。

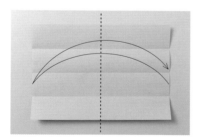

3 沿虛線左右對摺（谷摺）之後打
開。

4 將左右兩邊分別沿著虛線往內摺
（谷摺）。

5 從中央沿虛線往左右兩邊對摺（谷
摺）。

掃描連結
YouTube教學影片！

6 以上個步驟做出的摺痕（虛線）為軸心，分別將左右兩邊往後摺（山摺）。

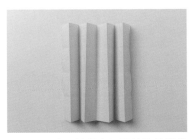

7 展開來，就做出如同蛇腹的模樣了。

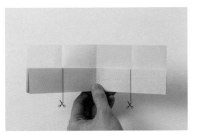

8 把蛇腹摺疊起來，轉成橫向，並將最後一張往上掀開立起。將下半部左右兩邊的摺痕都對齊之後，用剪刀剪開。

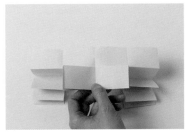

9 將沒有剪開的正中間的蛇腹往後側摺疊。

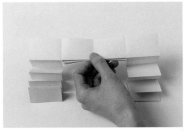

10 將上個步驟中摺疊好的蛇腹的最下面那一張往自己的方向拉出來。

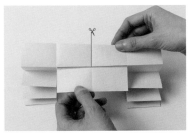

11 將上半部中央的摺線整理好對齊之後，用剪刀剪開。

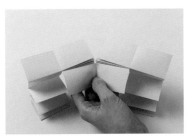

12 以沒有剪開的紙張的中心摺線為谷摺線，摺疊起來。

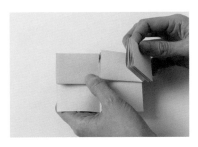

13 順著紙上的摺痕摺疊起來。

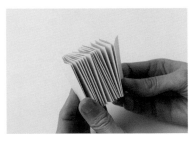

14 完成筆記本的內頁了。

15 內頁展開的模樣（紫色那面是內頁的正面）。

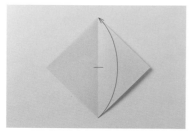

16 現在用正方形紙張製作書皮。將紙張背面朝上擺放，沿著對角線對摺（谷摺）之後打開，再將下面的角對準上面的角，在中心處輕壓一下留下標記。

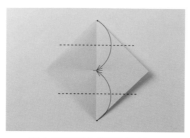

17 將上下兩個角對準剛剛留下的標記，沿虛線往內摺（谷摺）。

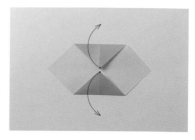

18 將全部打開。

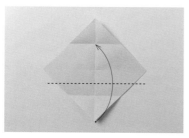

19 將下面的角對準最上面的摺痕，沿虛線往上摺（谷摺）。

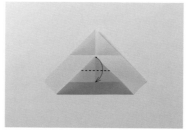

20 將步驟 **19** 摺好的三角形的角，對準下方摺痕，沿虛線往下摺（谷摺）。

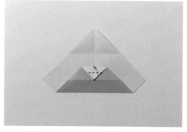

21 將步驟 **20** 摺好的倒三角形的角，對準上面的邊，沿虛線往上摺（谷摺）。

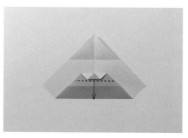

22 將剛剛摺好的最小的三角形的底邊（虛線處）對齊最下面的邊往下摺（谷摺）。

23 將★朝箭頭方向打開。

24 將最上面的角對準最下面摺痕的中心點，沿虛線往下摺（谷摺）。

25 將倒三角形的角，對準正上方的摺痕，沿虛線往上摺（谷摺）。

26 將上個步驟摺出的三角形的角，對準下面的邊，沿著虛線往下摺（谷摺）。

27 將上個步驟摺出的三角形的底邊（虛線處）對齊最上面的邊往上摺（谷摺）。

28 將底邊沿著摺痕（虛線）往上摺疊。

29 分別將上下兩側最小的三角形打開。

30 沿著中央摺痕（虛線）由右往左摺疊。

31 將上面那張紙沿虛線往右摺（谷摺）。

32 將右邊對齊上下兩個向外側突出的三角形的底邊（虛線）往左摺（谷摺）。

33 將步驟**32**打開。

34 將圖中上下兩個內側的四邊形的角，沿虛線往箭頭方向摺（谷摺）。

35 將左邊沿摺痕（虛線）往右摺疊。

36 將上面那張紙沿虛線往左摺（谷摺）。

37 接著將左邊沿虛線往右摺（谷摺）。

38 將步驟**37**打開。

39 與步驟 **34** 相同作法，將圖中上下兩個內側的四邊形的角，沿虛線往箭頭方向摺（谷摺）。

40 將中央沿著箭頭方向打開。

41 書皮製作完成。中央部分是作為「活頁夾」的功用。

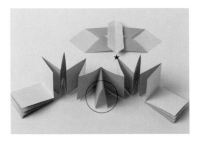

42 接著要將內頁與書皮組合起來。先找出內頁的中心處（○）與鄰接在它右邊的谷摺線摺疊處（★）。

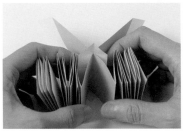

43 將步驟 **42** 的★處穿進書皮中央（活頁夾的部分）。

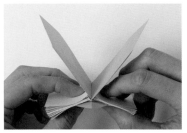

44 利用左右一整疊的內頁來夾住活頁夾。

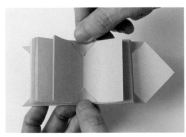

45 將中央打開，將「活頁夾」上下兩端摺進去扣住。

46 配合書背的寬度做出摺痕。

47 將內頁的第一頁和最後一頁用書皮包覆摺起。

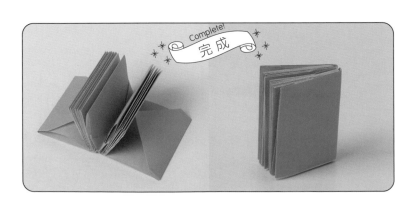

Complete!
完成

紙製小錢包

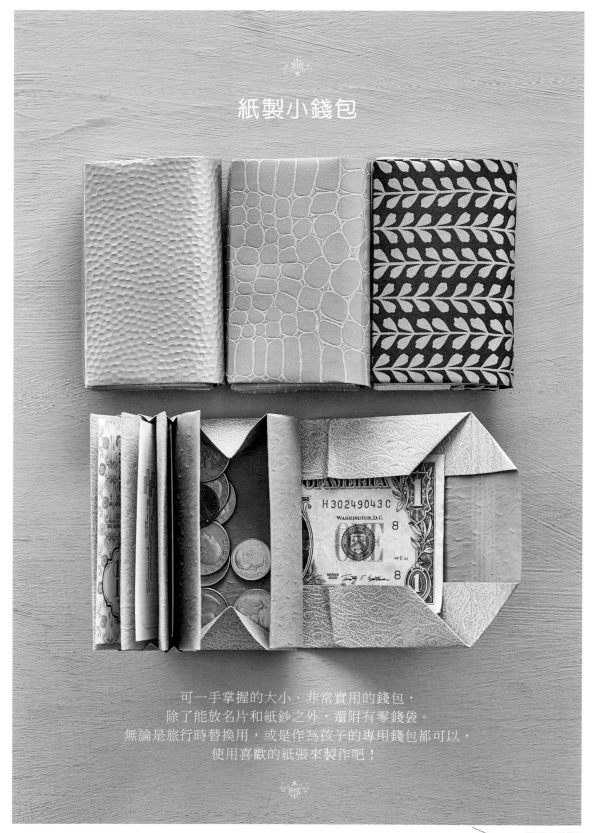

可一手掌握的大小、非常實用的錢包，
除了能放名片和紙鈔之外，還附有零錢袋。
無論是旅行時替換用，或是作為孩子的專用錢包都可以，
使用喜歡的紙張來製作吧！

掃描連結
YouTube影片！

〈準備材料〉
一張A3大小的紙、
剪刀等刀類

〈示範紙張大小〉
297 ×420 mm

〈完成尺寸〉
約60×95×10mm

1 首先製作卡夾。將紙張背面朝上，縱向、橫向皆對摺（谷摺）之後展開，將右側的邊對齊中央摺痕，沿虛線往左摺（谷摺）。

2 從中央對準右側的邊沿虛線往右摺（谷摺）。

3 確認如圖後，水平翻面使左右相反。

4 將左側邊對齊摺痕，沿虛線由左往右摺（谷摺）之後打開。

5 左半部的蛇腹完成。用剪刀沿摺痕剪成對半。

6 只需使用一半來製作。剩下的另一半要用來製作零錢袋。

7 將紙張背面朝上，蛇腹在右側，將左半邊沿虛線往右摺（谷摺）。

8 從中央對齊左側邊，沿虛線往左摺（谷摺）。再水平翻面使左右相反。

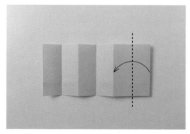

9 如圖將右側邊對齊摺痕，沿虛線往左摺（谷摺）。打開，蛇腹完成。

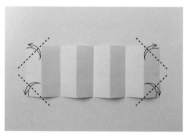

10 將紙張背面朝上，四個角落各自沿虛線往內摺（谷摺）之後打開。

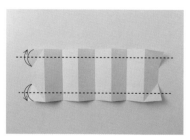

11 如圖將上、下邊各自對齊上個步驟做出的摺線，沿虛線往內摺（谷摺）之後打開。

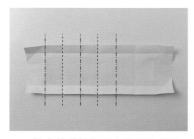

12 沿虛線將蛇腹從左邊開始摺疊5次，依序是山摺→谷摺→山摺→谷摺→山摺。

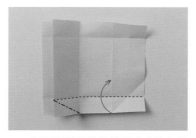

13 把下面掀起沿著摺痕（虛線）往上摺疊。

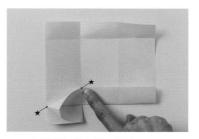

14 如圖摺起使★與★相連。

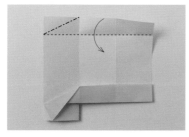

15 將上半部也用與步驟13～14相同的方法摺好。

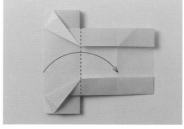

16 將左側最上面那一張立起來，沿著摺痕（虛線）往右摺疊。

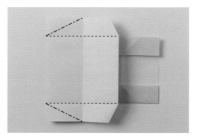

17 按照與步驟13～15相同的方式將上下分別摺好。

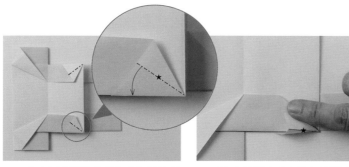

18 在上下分別做出錢包夾層的連結處。請見下個步驟。

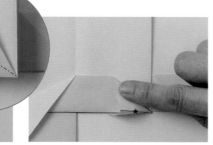

19 將★的摺痕（虛線）對準左邊的摺痕（實線）摺過去。

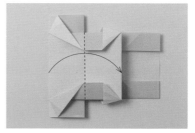

20 將上下的連結處都做好之後，將左側立一張起來，沿著摺痕（虛線）往右摺疊。

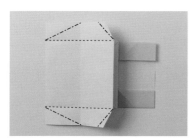

21 按照與步驟17～19相同的方式，做出連結處。

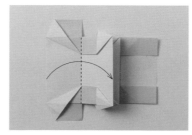

22 將左邊的最後一張立起來之後，沿著摺痕（虛線）往右摺疊。

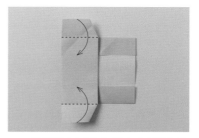

23 分別將上下沿著摺痕（虛線）往內摺疊。

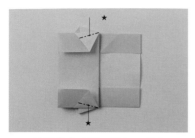

24 按照與步驟 18～19 相同的方式，做出最後一個連結處。

25 最後一個連結處摺好了。

26 調整成跟上圖一樣的方向。

27 將最靠近自己的部分展開，將往外露出來的連結處，沿著中心的谷摺線往內側摺疊。

28 將左側與右側全部的連結處都往內摺疊完畢。

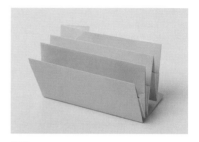

29 卡夾製作完成了。

30 接著要來製作零錢盒。拿出步驟 5 中剪下來的另一半的紙，背面朝上，蛇腹在右側，將右側數來第 3 條摺痕沿虛線對齊中央摺痕往左摺之後打開。

31 將右邊沿著上個步驟做出的摺痕（虛線）往左摺疊。

32 確實地固定住摺疊過來的紙，不要讓它錯開，將左側的上下角分別沿著虛線對摺（谷摺）後打開，接著將整張紙打開。

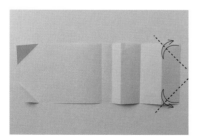

33 將右側的上下角也分別沿著虛線對摺（谷摺）後打開。

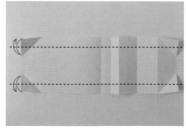

34 對準步驟 32 與 33 做出的摺痕，分別將上下兩個邊沿著虛線往內摺（谷摺）之後打開。

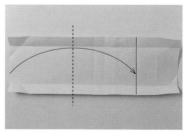

35 將左邊對齊右邊數來第 2 條摺痕（實線），沿著虛線往右摺（谷摺）。

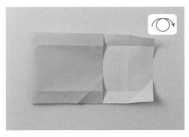

36 確認如圖後，垂直翻面使左右不變。

37 將上面那張紙最左邊的摺痕變成谷摺線，第3條摺痕變成山摺線，第4條摺痕變成谷摺線。

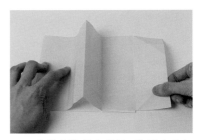

38 將從左邊數來的第3條摺痕立起來。

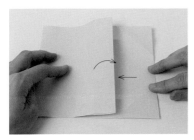

39 將右側往左邊滑進去，上面那張紙往右側摺疊。

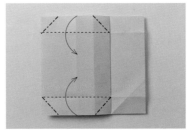

40-1 將最上面那一張紙的上下分別沿著虛線立起來往內側摺。

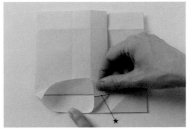

40-2 將三角形中央的摺痕（★）與打開部分的摺痕摺成一直線。

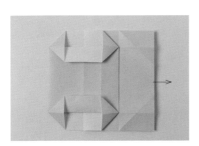

41-1 上下分別都摺好之後，捏住右邊往右側拉。

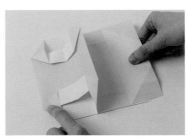

41-2 固定住左側，將右邊拉出，讓紙立起來

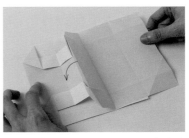

42 一邊拉一邊讓步驟**41**-2 立起來的紙往左側倒過去

43-1 將右邊提起來。

43-2 固定住★處，將紙立起來往左側倒。

44 完全往左側倒過去之後，沿著摺痕（虛線）由左往右摺疊。

45 將最上面那一張紙的上下分別沿著虛線立起來往內側摺。

46 將三角形中央的摺痕（★）與打開部分的摺痕（實線）摺成一直線。

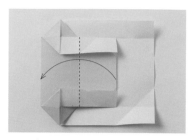

47 確認如圖後，沿著摺痕（虛線）從右邊往左邊摺疊。

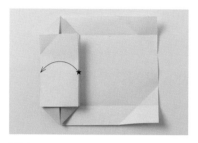

48 將★處往箭頭方向提起。

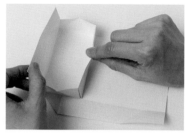

49 展開成箱形。

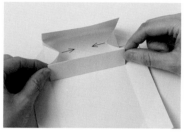

50 調整成如上圖的方向之後，捏住靠近自己這側的部分，將左右往內側靠，並摺疊起來。

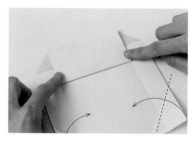

51 放零錢的地方製作完成了。

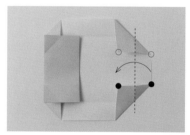

52 接著製作放紙鈔的地方。將右側上下的角分別摺疊起來之後，再將○對準○，●對準●，沿著虛線摺疊起來

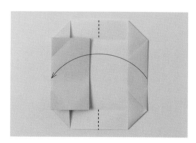

53 將右邊對齊左邊摺過去，注意只摺谷摺線（虛線）的部分即可。

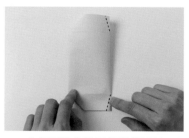

54 為了要做出蓋子美麗的弧形，必須將上下分別斜著做出谷摺線，接著打開。

55 捏著兩張疊在一起的★部分，往箭頭方向立起來。

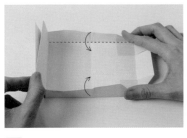

56 將上下分別沿著虛線往內側摺疊。

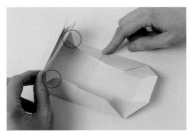

57 將○的部分也按照斜的谷摺線摺疊。

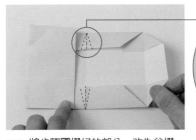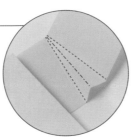

58 將步驟54摺好的部分，改為谷摺→山摺→谷摺。

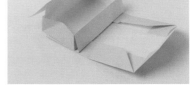

59 零錢盒製作完成（將左側摺疊的部分展開，即為上圖模樣）。

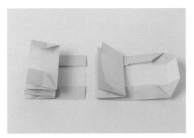

60 如圖擺放，接著要將卡夾（左）與零錢盒（右）組合起來。

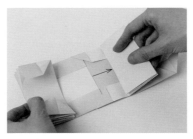

61 將零錢盒左側掀起，卡夾穿入零錢盒的最下面。

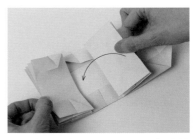

62 穿到最底之後，將零錢盒往左邊倒。

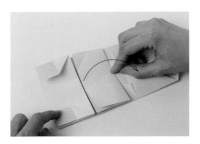

63 將零錢盒的最上面那張立起來。

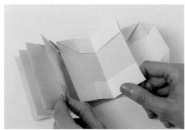

64 展開卡夾。

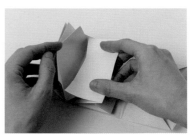

65 將零錢盒立起的那一張穿進卡夾最右邊的口袋中。

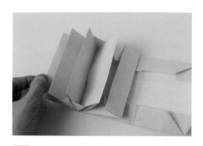

66 零錢盒與卡夾組合完畢。

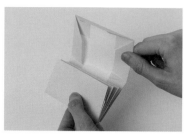

67 將蛇腹摺疊起來，整理好。

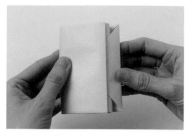

68 用零錢盒繞卡夾一周包起來，最後將蓋子穿入縫隙中蓋好。

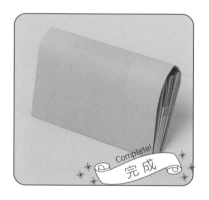

Complete!
完成

mini stories

這個迷你錢包是因為一位Twitter用戶的關係而變得知名。只要在Twitter上搜尋「摺紙迷你錢包（摺るだけお財布）」，就能欣賞到大家做出的各式各樣美麗的作品，真的很開心！這本書能夠出版也是托那位的福，真的很感謝！

改造篇

可以配合內容物來調整厚度！

錢包的厚度會依照卡片及銅板的量而改變。
只需要配合厚度來做出摺痕，絕對會讓錢包變得更好用。

1 將蓋子掀起，配合內容物的量將穿進去的部分（步驟61）抽出來。

2 配合厚度將原本的弧形做出明顯的摺痕。

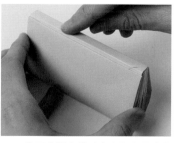

3 蓋子穿進去的地方也配合厚度做出摺痕。

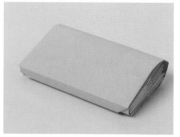

4 配合需要的厚度，量身打造的錢包就完成了。

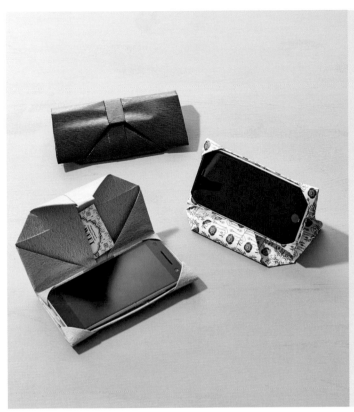

卡夾式手機殼

使用一張A3紙即可製作出來。
除了可按照手機大小客製化之外，
手機殼內側還附上卡片內袋，
外側則有手機立架的設計，
超級無敵實用。

〈準備材料〉
一張A3大小的紙、
剪刀、尺、鉛筆

〈示範紙張大小〉
297 ×420 mm

〈完成尺寸〉
長邊約140mm左右
（一般智慧型手機大小）

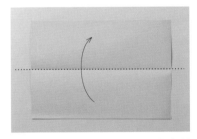

1 將紙張的背面朝上，由下往上對摺（谷摺）。

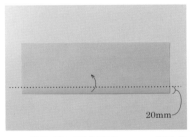

2 從距離下面的邊約20mm處沿虛線往上摺（谷摺）。

3 將步驟**2**做出的摺痕變成山摺線（往後摺）。

4 將整張紙打開、翻面。

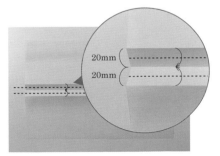

5 將上、下兩個摺痕各自對齊中央摺痕往內摺（谷摺）（內側做好腰帶）。

掃描連結
YouTube影片！

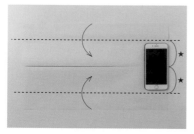

6 以★的長度為準，將上、下兩邊各自往內摺（谷摺）。★的長度＝智慧型手機的（長度＋厚度）÷2。

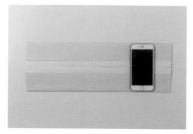

7 確認紙張的上下寬度比智慧型手機的長度還長。

8 上下拉，將中央部分展開，接著翻面。

9 將智慧型手機放到紙上，將紙的右側掀起以對齊手機的左側邊。

10 確認紙張掀起的部分與智慧型手機的大小緊密貼合。

11 用鉛筆沿著智慧型手機右側邊輕輕畫上標記。

12 沿著步驟**11**做出的標記（虛線）往左摺之後打開。

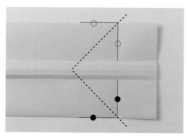

13-**1** 將●對準●、○對準○，對齊摺痕摺起（谷摺）。

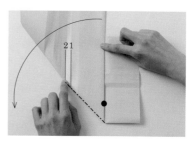

13-**2** 首先將左下角掀起，使●與●的邊對齊之後，摺（谷摺）到右邊數來第2條摺痕為止，再打開。

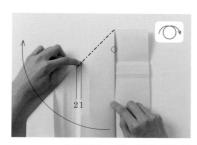

13-**3** 上半部也一樣，將○與○的邊對齊之後，摺（谷摺）到右邊數來第2條摺痕為止。接著垂直翻面使左右不變。

14 如圖虛線處，分別做出谷摺線與山摺線。

15 做出谷摺線與山摺線之後，將右側轉到上方，改變方向。

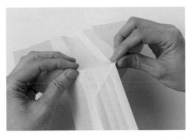

16 將步驟**14**做出的山摺線外側的摺痕（斜的摺痕）捏起。

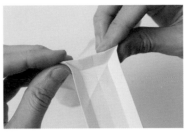

17 將捏起紙張的手指互相靠近，並如上圖那樣將紙摺疊起來。

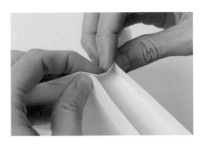

18 將兩手的食指往自己的方向推壓。

19 繼續往內側推壓進去。確認內側的腰帶是否如步驟**24**的樣子。

20 將內側關起來，捏住的部分往自己這邊倒。

21 將兩側展開，將如圖手指固定住的部分確實摺好。

22 確認摺紙如圖中的狀態後，水平翻面使左右相反。

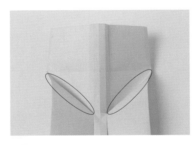

23 將浮起來的部分摺好整平。

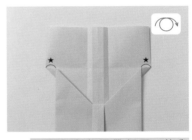

24 **★的寬度與腰帶相同，約為20mm。**翻面並旋轉90度，使上半部變成在右邊。

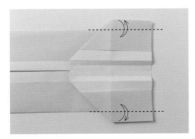

25 將步驟**24**★的部分沿著虛線往內摺（谷摺）之後打開。

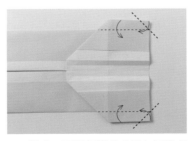

26 將上、下兩個邊角分別如圖沿虛線往左摺，接著上、下邊都如步驟**25**往內摺（谷摺）起。

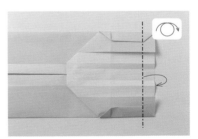

27 將步驟**26**摺疊起來的兩個角對齊、沿虛線往後摺（山摺），接著翻面。

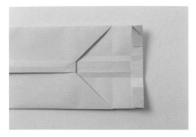

28 正面朝上，步驟 **27** 的山摺線在右邊。

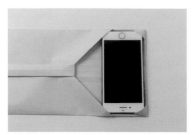

29 將智慧型手機上下顛倒地放入，並將四個角穿入紙中。

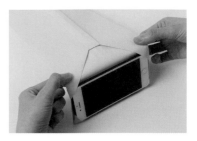

30 將手機對著自己立起來。

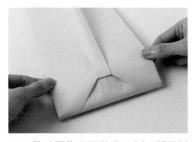

31 將手機往自己的方向倒，紙張則是往後方倒過去。

32 將手機從另一邊翻向正面，讓紙順勢捲過去。

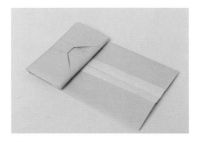

33 確認紙把手機包起來的模樣如圖。

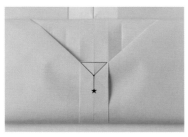

34 轉個方向，讓手機正面朝向自己，確認紙上是否出現倒三角形摺痕。

35 將上面的紙對齊步驟 **34** 的倒三角形頂點，繼續捲起來。

36 將對齊三角形頂點的部分留下標記。

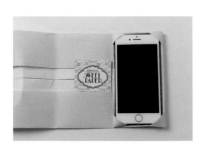

37 打開到如圖狀態（**不用完全打開**），把悠遊卡或名片放進去，確認能放進去的空間。

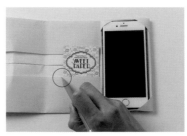

38 用鉛筆在比卡片長度稍長一點的地方做上標記。

39 將紙張全部展開、背面朝上，沿著步驟 **36** 留下的標記（虛線）摺起來（谷摺）。

40 將左下角立起來，可以看見步驟 38做出的標記。

41 如圖，若發現步驟39摺起的紙張超出了卡片標記的範圍，則將下側打開，用剪刀將多出的部分剪掉。

42 將●對準●、○對準○，上下各自對齊最接近的摺痕（虛線）摺起（谷摺）。

43 確認為如圖的狀態後，全部打開。

44 跟步驟5相同，將上、下兩條山摺線都對齊中心摺痕往內摺。

45 將左邊沿著左側的摺痕（虛線）往右摺疊。

46 沿著步驟42做出的摺痕（虛線）往前頭方向摺起，並穿入○處的長方形內側。

47 將長方形右側兩個角都對準中心線摺起（谷摺）。

48 將步驟47的摺線變成山摺線（將三角形往後摺）。

49 變成山摺線之後的模樣。

50 如圖摺回原本的樣子。

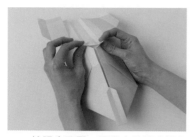

51 按照步驟 17～24 做出的摺痕摺疊回原樣。

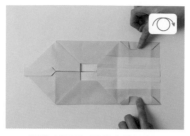

52 按照步驟 26～27 做出的摺痕摺疊之後，垂直翻面使左右不變。

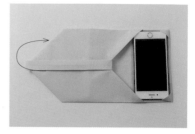

53 將智慧型手機上下顛倒四個角穿入紙中之後，將紙往智慧型手機的後側捲起。

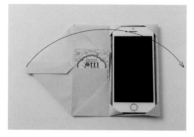

54 將手機的方向轉正，在旁邊插入卡片。將紙由左側往箭頭方向蓋過去。

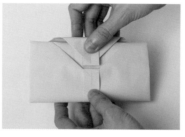

55 捲起，就可以將手機殼闔起了。

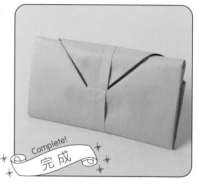

Complete!
完 成

改造篇

只需加上一小片的厚紙板，就能立即追加手機立架的功能！

看食譜、追劇時非常實用的手機立架功能，只要插入厚紙板，就能讓手機殼大變身，使用起來更便利，務必試試看。

◎若是使用厚度達 1mm 的厚紙板，那就只需使用 1 片即可；若厚度小於 1mm 者，請準備 2 片。

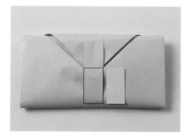

1 請準備與口相同大小的厚紙板。

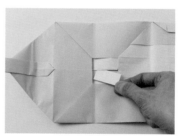

2 打開之後，放入厚紙板。

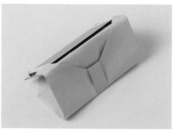

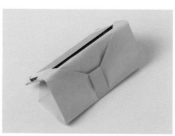

3 將手機裝入手機殼中，如圖用放入厚紙板的部分支撐，手機立架完成了。

質感方形相框

不僅能輕鬆地調整大小，
可以擺在桌上、也可以掛在牆上，
非常適合妝點空間的質感相框。
挑選跟室內裝潢色調相合的紙張，
就能輕鬆融入個人風格。

掃描連結
YouTube影片！

〈準備材料〉
一張A4大小的紙、
剪刀、尺、膠水、
喜歡的照片或明信片

〈示範紙張大小〉
210×297mm

〈放入相框中的照片大小〉
明信片大小（約150×100mm
左右）

1 將紙張的背面朝上，上下對摺（谷摺）之後打開。

2 將想要放進相框中的照片對齊左側邊放上去，接著將紙以照片右側邊為摺線往右摺（谷摺）之後打開。

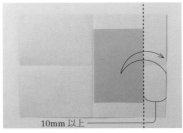

3 對齊步驟**2**做出的谷摺線，將照片縱向放上去，將紙以照片右側邊為摺線往左摺（谷摺）之後打開。（若右側有多出10mm以上的空間，表示可以放入更大張的照片）。

4 橫向裁剪成兩半。

5 使用半張即可。

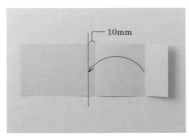

6 將最右邊的摺痕拉到步驟**2**做出的摺痕往左側錯開10mm的位置（先不要摺）。

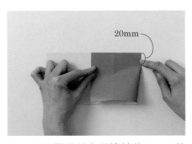

7 只要摺距離上面邊線約20mm的部分，接著打開。

8 將上面的邊沿虛線往箭頭方向摺（谷摺），和步驟**7**做出的摺痕對齊（★與★），摺到與步驟**3**做出的摺痕的交叉點為止。

9 摺至交叉點之後打開。

10 在步驟**9**交叉點的位置（‧記號處）由下沿著虛線往上摺（谷摺）。

11 在摺步驟**10**的時候，按照使用的照片大小不同，上面的邊錯開的距離也會不同。

12 取出步驟**4**剪裁之後剩下的另一半，摺到步驟**11**的狀態。

13 回到原本那一半的紙，將紙張背面朝上，打開，讓步驟**8**做出的摺痕在上面，下邊對齊步驟**10**做出來的摺痕，沿虛線往上摺（谷摺）。

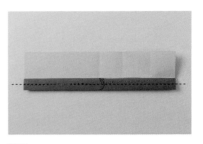

14 再次沿虛線往上摺（谷摺）。

15 將全部打開。

16 將最下面的摺痕變成谷摺線之後打開。

17 沿著最右邊的摺痕（虛線）往左摺疊。

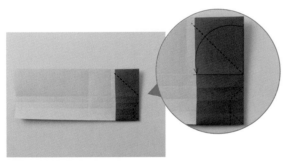

18 將右上角與右下角按照上圖所標示的做出谷摺線。

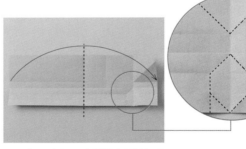

19 打開之後，確認摺痕是否如同上圖一樣，接著將左側邊沿著最左邊的摺痕（虛線）往右摺過去。

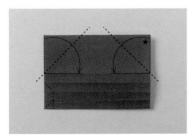

20 依上圖標示摺起（谷摺）。（★標示這一側只要摺最上面那一張）

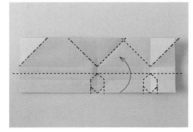

21 將全部打開，確認摺痕是否都正確做出來之後，沿著下面數來第3條摺痕往上摺。

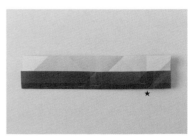

22 手持★的部分，接著要來製作相框。

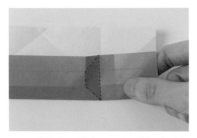

23 手持右下的部分，沿著摺痕（虛線）摺疊過去。

24 從下面的摺痕將它立起來（重點是摺出山摺線）。

25 繼續將它立得更高。

26 製作出相框的一個角。

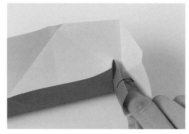

27 將方向轉成可以看見內側之後，將立起的部分朝右邊倒過去。

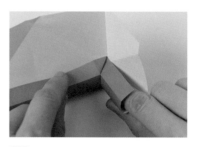

28 整理內側的角。

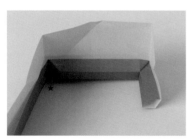

29 同步驟23～28的作法，製作★標示處的角。

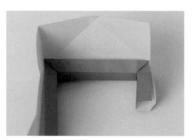

30 製作完兩個角了。使用剩下那一半的紙重複步驟13～29的作法，製作出一樣的兩個角。

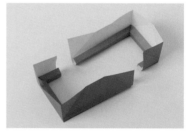

31 做好兩個之後，如圖擺放。

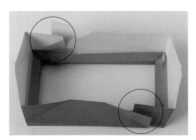

32 一邊注意上下的重疊處、一邊穿進去。

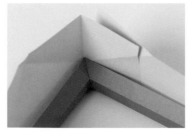

33 確實穿到最底，角會如上圖的模樣，如果不好穿入，可將角落摺疊起來的部分稍微拉開再穿入。

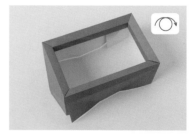

34 翻面，將正面朝上。

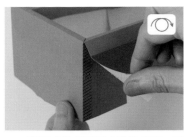

35 將兩處的角用膠水黏貼起來。再次翻面。

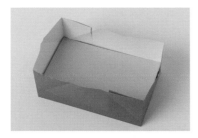

36 將明信片或照片放進去。

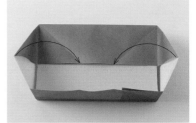

37 擺放成橫向，將上面那張紙往自己方向摺下來，左右兩張紙也都往內側摺疊。

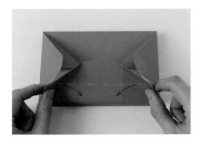

38 捏住下面那張紙往內側摺疊。

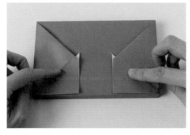

39 將下面的紙穿入上面的紙中。

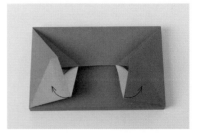

40 穿入之後，將左右兩側展開、作為相框的支架。

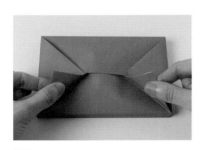

41 調整高度之後就完成了。

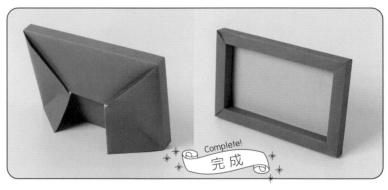

Complete!
完成

立即改造成直式相框！

將原本的橫式相框拆開，稍微重新
摺過，就能改造成直式相框。
可以針對各種尺寸的明信片或照片
來做調整。

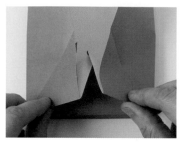

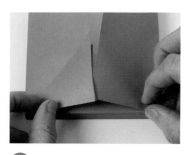

① 摺到步驟 35 之後，先不要放入照片，先補強支架的部分。將方向轉成縱向，捏住下面左右兩側。

② 將右側的角往左側穿進去。

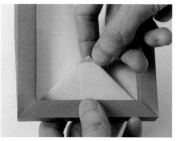

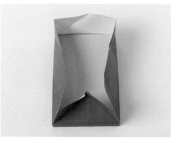

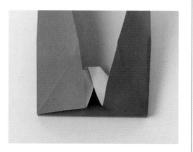

③ 翻面，將三角形的最上端做出一個小倒鉤。

④ 做出小倒鉤之後，再次打開，將照片放進去。

⑤ 左側在下、右側在上摺疊起來。

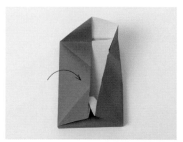

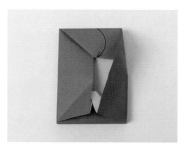

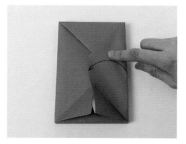

⑥ 將步驟③做出的小倒鉤也摺進去之後，將左側往右摺疊起來。

⑦ 將上面往下摺疊。

⑧ 將右側往左摺疊。

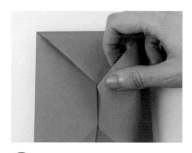

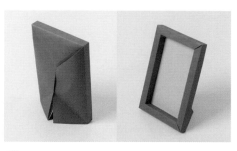

⑨ 將右側穿進去。

⑩ 稍微調整一下支架後就完成了。

改造篇②

簡單幾步驟變身！

同樣是將摺好的相框拆開，重新摺
幾個步驟即可完成。
可以掛在牆壁上或是懸吊起來，自
由裝飾在喜歡的地方。

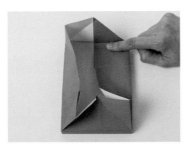

① 摺到步驟36，放入照片之後，將
方向轉成縱向，先將右側摺疊起
來。

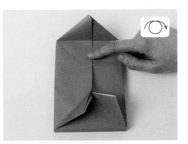

② 將左側也摺疊起來之後，垂直翻
面使左右不變。

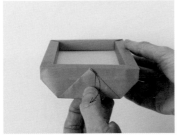

③ 做出一個朝上的三角形，先摺起
來（谷摺）之後再打開。

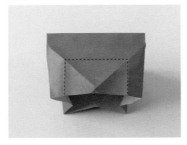

④ 將虛線部分的摺痕變成谷摺線。

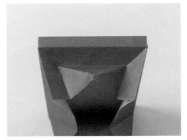

⑤ 沿著摺痕摺疊起來。

⑥ 將右側的角穿進左側。

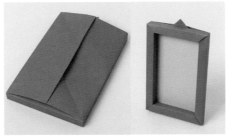

⑦ 將下方也整理好就完成了。

放進相框裡的圖片越小，製作出來的相框邊
框就會越寬。可以像P.95的照片那樣，先將
圖片貼在相框內側的「鋪墊物」上再來調整
大小也可以。

追求完美
POINT!

多層收納夾

用 2 張 A4 紙就能製作出來。
由於是將收納夾層和收納夾
分開製作,
所以之後要增加夾層數
也沒問題。
除了可以用來分類名片,
還能收納項鍊、耳環等飾品,
是一款非常實用的作品。

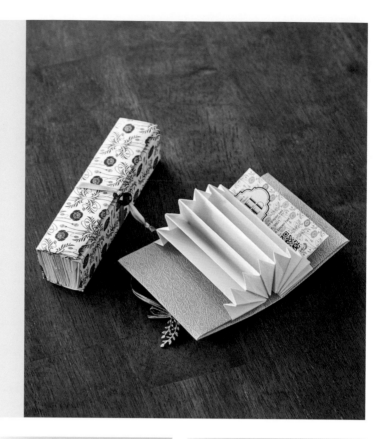

〈準備材料〉
A4大小的紙2張、
尺

〈示範紙張大小〉
210×297mm

〈完成尺寸〉
約145×65×10mm

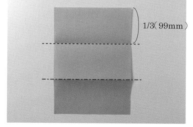

1/3(99mm)

1 首先要做出9等分的蛇腹摺法,製
作出收納夾層。將紙張正面朝上,
摺成三等分(參考P.23),下方
進行山摺、上方進行谷摺後打開。

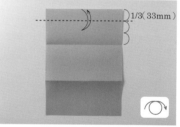

1/3(33mm)

2 將上面沿著1/3位置處(虛線)往
下摺(谷摺)之後打開,接著水
平翻面,使左右相反。

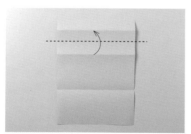

3 捏住從上面數來第2條摺痕,對齊
步驟**2**做出的摺痕,沿虛線往上摺
(谷摺)。

4 確認是否摺成跟上圖相同的模樣
之後,水平翻面使左右相反。

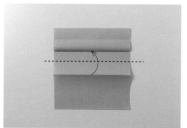

5 捏住最下面那條摺痕,對齊上面
的摺疊處,沿虛線往上摺(谷
摺)。

掃描連結
YouTube影片!

6 確認摺成如圖的模樣之後，水平翻面使左右相反。

7 將最下面的邊，對齊上面的摺疊處，沿虛線往上摺（谷摺）。

8 捏住★，將摺疊處沿虛線往上對摺（谷摺）。

9 確認摺成如圖的模樣之後，水平翻面使左右相反。

10 將最下面的邊，對齊上面的摺疊處，沿虛線往上摺（谷摺）。

11 將所有的摺痕都摺疊起來。

12 蛇腹製作完成。

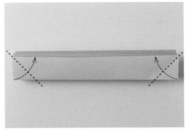

13 將紙張背面朝上。將蛇腹第一張紙兩側的角，沿著虛線往箭頭方向摺（谷摺）

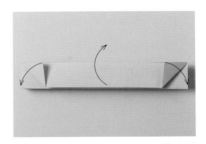

14 將步驟13打開，最上面那張往上掀起來。

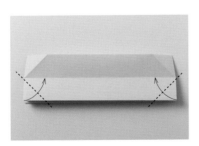

15 用跟步驟13一樣的方式，將剩下的蛇腹也都沿著虛線往箭頭方向摺（谷摺），摺好之後打開。

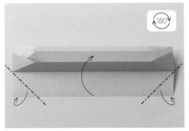

16 最後一張將兩側的角沿著虛線往後摺（山摺）之後，再摺疊起來，接著旋轉180度使其上下顛倒。

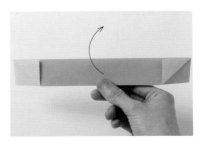

17 將最上面那張往上掀起來。

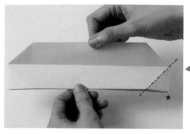 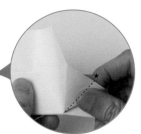

18 將手指放入右側最靠近自己的蛇腹中,展開後,把★的摺痕變成谷摺線,將角收進蛇腹裡面。

19 將★立起來,沿虛線從往左摺(谷摺)。

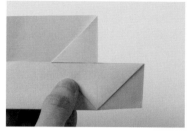 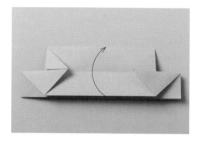 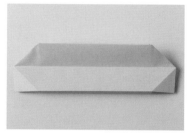

20 左邊也用與步驟18~19相同的方法摺好。

21 將最上面那張紙往上掀起。

22 接下來的蛇腹也重複步驟18~21摺好。

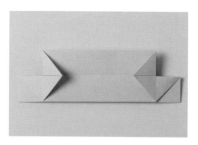 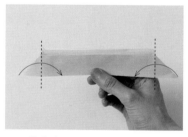

23 重複步驟18~21摺到最後一張。

24 將左右兩個角分別沿虛線往內摺(谷摺)。

25 轉變方向將上下反轉180度拿起。

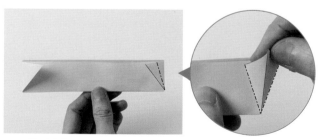 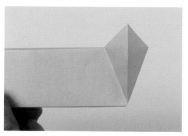

26 將手指放入步驟24摺好的右側三角形中展開。

27 將中央的摺痕對齊後側的右側邊,壓下去、摺好。

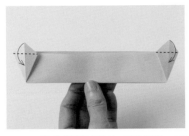

28 左邊也用相同的方式摺好後，將左、右的上方凸出的三角形沿虛線往下摺。

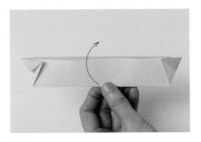

29 將最上面那張往上掀起來。

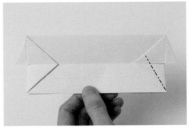

30 與步驟26一樣，將手指放入下方的三角形中展開。

31 將中央摺痕對齊上面的摺痕壓下去、摺好。

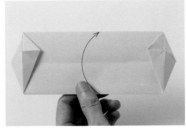

32 左邊也用相同方式摺好之後，把最上面那張往上掀起來。

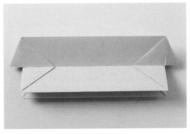

33 重複步驟31～32直到剩下最後一張為止。

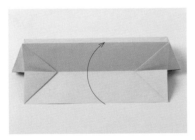

34 最後一張不要摺，直接往上掀起來。

35 確認如圖後，將上下180度反轉。

36 將左右兩邊露出來的三角形（連接處）推進內側。作法如步驟37～39。

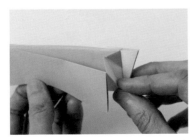

37 將露出來的三角形展開，沿摺痕推進內側。

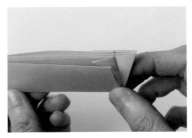

38 用相同的方式將右側其他的三角形也都推進去內側。

39 右側全部都推進去之後，也用相同方式將左側的三角形都推進內側。

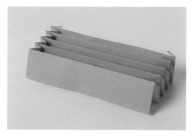

40 蛇腹形狀的多層收納夾層製作完成。

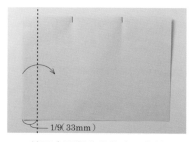

41 接下來要製作收納夾。將紙張的背面朝上，將左邊沿著 1/9 處（可參考 P.23，1/3 的 1/3 就是 1/9，或如圖摺距左側邊 33mm 處）往右摺（谷摺）。

1/9（33mm）

42 將右側邊對齊左側邊，沿虛線往左摺（谷摺）。

43 將步驟 42 打開。

2mm

44 將右側邊對齊步驟 42 做出的摺痕往右錯開 2mm 處，沿虛線往左摺（谷摺）。

45 將左側邊對齊右側邊，沿虛線往右摺（谷摺）。

46 將步驟 45 打開。

47 捏住★，對齊中央摺痕摺過去（谷摺）。

48 只將右側打開。

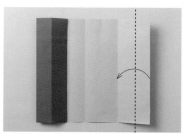

49 將右側邊對齊最右邊的摺痕，沿虛線往左摺（谷摺）。

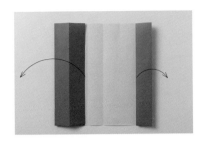

50 將全部打開。

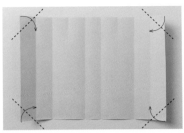

51 確認分成9等分（從左右分別開始算第3條的標記，只有標記、沒有摺痕是正常的）之後，將四個角落分別沿虛線往內摺（谷摺）。

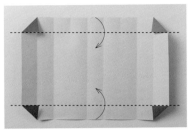

52 將上下兩個邊分別沿摺好的四個角落內側的角（虛線）往內摺（谷摺）。

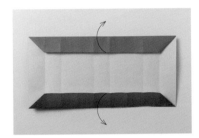

53 將步驟**52**打開。

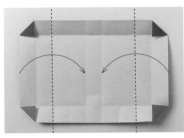

54 將左右兩個邊分別沿著第2條摺痕（虛線）往內側摺疊。

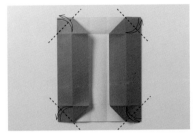

55 接著將四個角落沿著虛線往內摺（谷摺）之後打開。

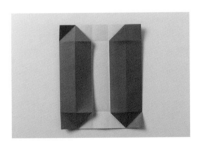

56-**1** 將四個角落摺進去。

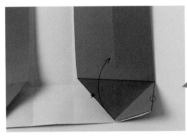

56-**2** 將★立起來，把實線圈起來的部分往內側壓入。輕推○標記處的摺線，使其沿著摺痕收摺進去。

56-**3** 確認是否摺成如圖的模樣。

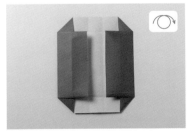

57 將四個角落全部都摺進去內側之後，轉成橫向再翻面。

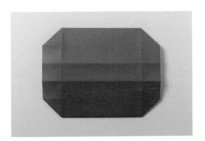

58 多層收納夾準備完畢。

59 配合收納夾層的寬度來製作底部（4個收納夾層的情況約為10mm）。

60 捏著下面的摺痕，配合剛剛確認的收納夾層寬度摺起來（谷摺）。

61 確認如圖後，垂直翻面使左右不變。

62 確認步驟**60**摺起來的部分維持著摺疊狀態，對齊後面的上邊，由下往箭頭方向摺過去。

63 確認是否摺成跟照片相同的模樣之後，打開（不要完全展開，步驟**60**摺起來的部分要維持摺疊起來的狀態）

64-**1** 將左右兩側的摺痕摺疊之後收入內側。

64-**2** 拿起○處，將右側立起來收入內側（步驟**60**摺起來的部分仍維持摺疊狀態）。

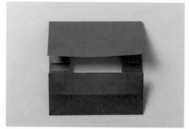

65 多層收納夾製作完成。

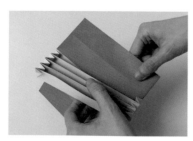

66 接著將收納夾層與收納夾組合起來。將步驟**65**的上面那側穿入一個夾層裡。

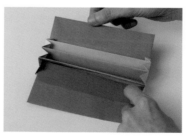

67 將另一側也穿進去就完成了。

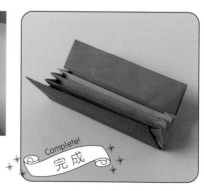

Complete! 完成

108

改造篇①

增加收納夾層數量！

只要製作2個相同的多層收納夾夾層
即可。如果夾層很厚，再依照厚度
來調整收納夾。
可以放入各式各樣的東西試試看，
立刻能收納得整齊美觀！

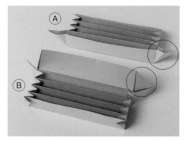

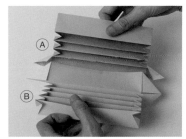

1 準備兩個多層收納夾夾層，現在要將兩個夾層結合在一起。先將要彼此穿入的那側的三角形打開來。

2 將B穿入A中。

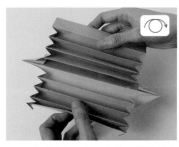

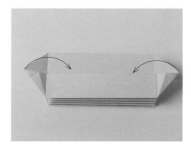

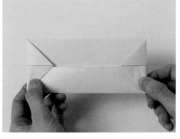

3 穿到最底、翻面之後，將連接處打開。

4 將左右兩邊分別往內側摺疊。

5 和步驟31相同，將三角形的中央摺痕對準上面的摺痕，壓下去摺好。

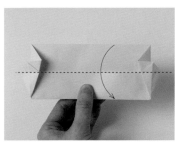

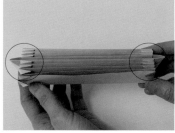

6 將上半部往自己方向沿虛線摺下來。

7 兩個夾層結合在一起之後，將兩側的連接處收摺進去。

8 增厚的夾層完成！接著用步驟59的方式調整好收納夾的厚度之後，再將它們組合起來即可。

改造篇②

加上一條鬆緊繩，
就能製造禮品般的
質感！

假若手邊有與紙張非常搭配的鬆
緊繩，請務必試試這個簡單的變身
小步驟。
如果再加入厚紙板，就能改造成能
夠確實闔緊的多層收納夾。

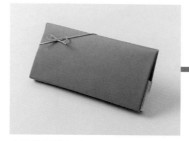

光是將鬆緊繩斜著綁，質感就會立刻
提升。也很適合當作禮物贈送。

背面看起來的模樣。

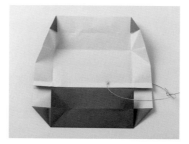
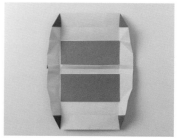

在進行到步驟62時，在收納夾上打個
洞，將繩子穿過去之後，就能俐落的
收拾乾淨。

不論是作為日常使用，或是當作禮物
贈送，都建議在裡面夾一層厚紙板。

改造篇③

用相同摺法，
也能製作出高雅的
名片夾！

只要改變紙張大小，就能製作出適
合收藏名片或小卡的收納夾。
摺法與多層收納夾完全相同。

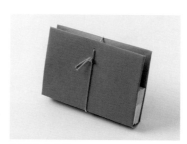

完成品大小約65×95mm。

160mm

297mm

名片收納夾

160mm

297mm

收納夾層

P.15的多層收納夾結合了3個收納夾層，並將收納
夾突出的部分摺起，製作成有蓋的造型。每個分層
各收納一條項鍊，鏈子就不會打結了，非常好用！

追求完美
POINT!

chapter 3

很適合特別的日子！
搖曳生輝的裝飾品

本章收錄各種風貌的多邊形裝飾品，
可以搭配串珠、繫繩吊掛起來妝點空間。
美麗的切面、頗具存在感的造型，
也特別適合在重要的日子出場，
是為收禮人帶來驚喜感的上乘之作。

水晶

宛如真的水晶般的迷人裝飾品。
僅僅是陳列著也很引人注目。
可以在裡面放入小糖果、
巧克力等點心,
作為給人打氣的小禮物;
也可以放入香氛乾燥花,
就成了散發著香氣的美麗擺飾。

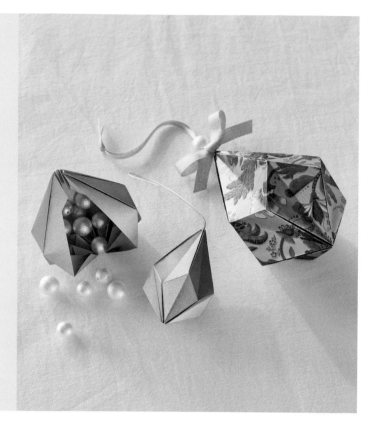

〈準備材料〉
一張正方形的紙
※1張紙可以製作2個

〈示範紙張大小〉
150×150mm
※使用大一點的紙張會比較好摺

〈完成尺寸〉
約45×75mm

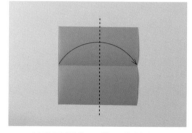

1 首先要製作12等分的蛇腹。將紙張正面朝上,先上下對摺(谷摺)之後打開,再沿著虛線將左右對摺(谷摺)。

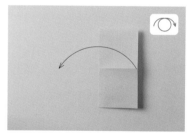

2 打開之後,將紙張背面朝上。

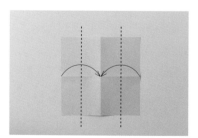

3 將左右兩個邊分別對齊中央摺痕,沿著虛線往內摺(谷摺)。

4 將步驟**3**打開。

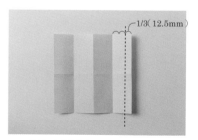

1/3(12.5mm)

5 將如圖最右側1/3處(參照P.23)沿虛線往左摺(谷摺)。

掃描連結
YouTube影片!

6 將步驟**5**打開後，轉變方向讓右邊朝上，接著水平翻面。

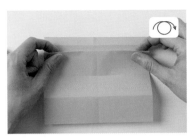

7 捏著從上面數來第2條摺痕，對齊第1條摺痕往上摺（谷摺）之後，水平翻面使左右相反。

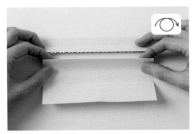

8 捏著中央的摺痕，對齊上面的摺疊處（虛線）摺過去（谷摺）之後，水平翻面使左右相反。

9 捏著最下面那條摺痕，對齊上面的摺疊處摺過去（谷摺）之後，水平翻面使左右相反。

10 將下面的邊對齊上面的摺疊處摺上去（谷摺）。

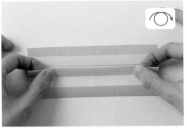

11 捏著步驟**10**的★，將摺疊處往上摺之後，水平翻面使左右相反。

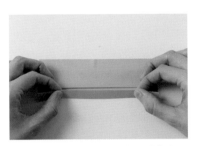

12 捏著最下面那條摺痕，對齊上一個摺疊處摺過去（谷摺）。

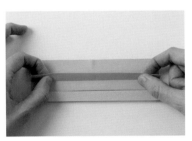

13 將下面數來第2個摺疊處往上摺。

14 將全部的摺痕都摺疊起來之後，就完成12等分的蛇腹摺了。沿著一開始摺好的中央線裁剪成一半。

15 使用一半的紙張即可。

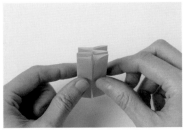

16 將中心打開，轉成與上圖相同的方向。

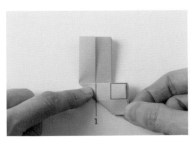

17 將下面摺彎45度，只需要如圖將手指固定住的那1列確實壓摺（谷摺）。（想像在外側做出一個正方形）。

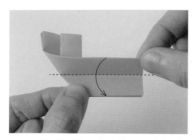

18 翻面並轉動方向，使步驟**17**的正方形變成在上方，沿著摺痕（虛線）往自己方向摺疊。

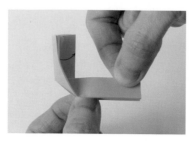

19 按箭頭方向，將上面摺疊起來做出摺痕。

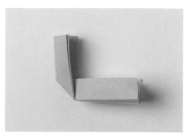

20 摺好之後，打開回復到步驟**16**的狀態。

21 轉成如圖模樣後，將山摺線變成谷摺線。左右都要確實地做出摺痕。

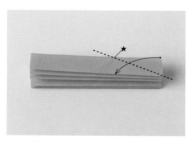

22 沿著虛線摺疊成一半。

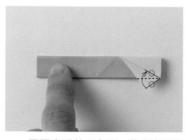

23 將最上面那1張紙沿虛線往箭頭方向摺（虛線為將步驟**21**做出的摺痕端點處（★）與右下角的端點連結起來）。

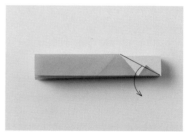

24 下面出現的三角形，將○邊對齊○邊，沿虛線往箭頭方向摺（谷摺）。

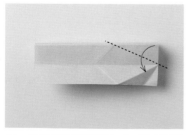

25 確認步驟**23**做出來的摺痕，與步驟**24**摺出來的三角形的邊是否連成一直線，接著將最上面那一紙朝自己方向打開。

26 用與步驟**23**相同方式，將上面沿著虛線往箭頭方向摺（谷摺）。

27 與步驟**24**相同，將○對齊○沿著虛線往箭頭方向摺（谷摺）。

28 再次朝自己方向打開。

29 將每一張都重複步驟23～28直到最後一張。

30 將最後一張摺好打開之後，把蛇腹摺疊起來。

31 水平翻面使左右相反。

32 重複步驟23～28，將右側也做出摺痕。

33 摺痕全部都做出來之後，將正面朝上全部打開。

34 確認是否如同上圖一樣做出摺痕（左下角有個谷摺線的小三角形）。

35 將步驟34的左下角（○圍起來的角）轉個方向變成在右下角。

36 將○與○的山摺線對齊推進。

37 將步驟36○與○之間的中央摺痕變成谷摺線，順勢摺疊起來。

38 將○與○的山摺線對齊推進。

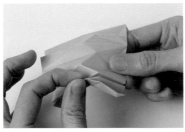

39 用同樣方式不斷重複摺疊起來。

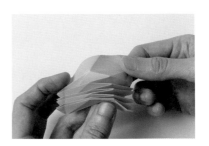

40 最後一張也用同樣方式摺疊起來。

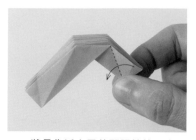

41 將最靠近自己的那張按箭頭方向摺疊起來。

42 將手指伸進最靠近自己的摺疊處當中展開。

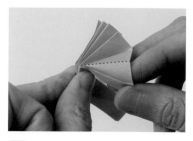

43 推壓中央的摺痕使其變成谷摺線。

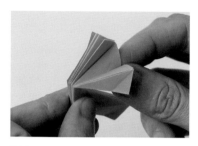

44 沿著谷摺線摺疊起來。

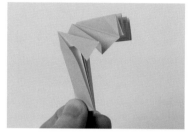

45 確認一下摺疊起來的模樣。除了最後一層之外，其他層都用相同方式摺疊起來。

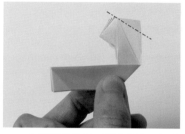

46 全部都摺疊好、剩下最後一張的模樣。將最後一張沿虛線摺向靠近自己這側。

47 繼續沿著虛線往箭頭方向摺疊起來。

48 全部都摺疊起來了。

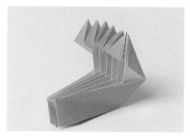

49 將露出外面的三角形按之前做出的摺線一個一個往內側摺疊。

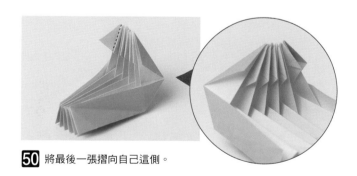

50 將最後一張摺向自己這側。

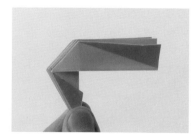

51 改變方向拿著。

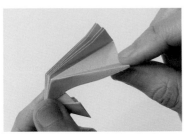

52 將最靠近自己的那一張展開，與步驟43~44相同，用手指推壓中央摺痕，使其變成谷摺線並順勢摺疊起來。

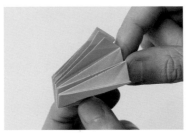

53 接下來每一層也都用相同方式摺疊起來。

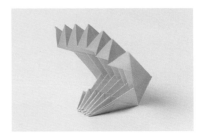

54 將全部的摺疊處都摺疊起來了。

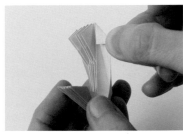

55 將露出在外面的三角形也用和步驟49~50相同的方式往內側摺疊起來。最後一張摺向自己這側。

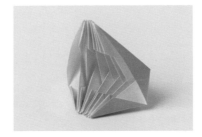

56 全部摺疊完畢的模樣。

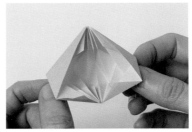

57 將左右側都展開。

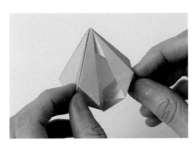

58 將左側第一張的下方打開，穿進右側的紙。

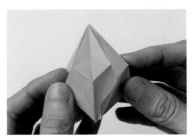

59 兩側闔起來的模樣。

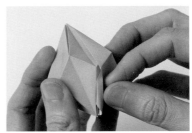

60 再把右側紙下方露出的角，往左側的小溝槽穿進去（可使用尖端細細的工具稍微挑開溝槽，會更好穿進去）。

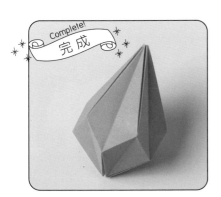

Complete!
完成

只要穿過一條繩子，就能變身絕美吊飾！

準備顏色相襯的繩子和珠子，
輕鬆享受改造的樂趣。

〈準備材料〉
繩子或鏈子、珠子

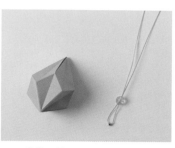

❶ 準備一條已經串好珠子的繩子或鏈子。

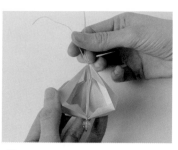

❷ 在步驟57時將繩子放進去。

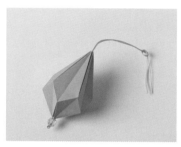

❸ 闔起，吊飾完成了！

mini stories

非常多外國朋友跟我說他們很喜歡這個作品，而且他們不只用在聖誕節裝飾上，
還想使用在復活節、情人節甚至是婚禮上！

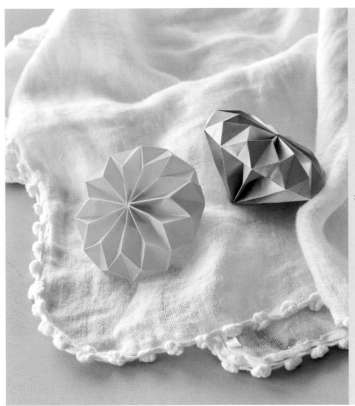

鑽石

從沒想過用紙張也可以
摺出華美的鑽石吧？
摺法非常基本，
而且用1張紙就能製作出2顆鑽石。
很推薦大家挑戰製作大一點的鑽石，
豪華切面呈現的質感令人驚嘆！

〈準備材料〉
一張長寬比為1.4：1的紙、
剪刀
※1張紙可以做2個

〈示範紙張大小〉
A4（210×297mm）

〈完成尺寸〉
約85×60mm

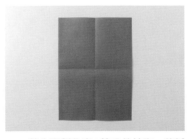

1 首先要製作出8等分的蛇腹。將紙張正面朝上，縱橫皆對摺（谷摺）之後打開。

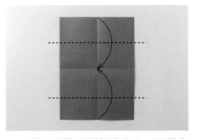

2 將上下邊分別對齊中心，沿著虛線往內摺（谷摺）。

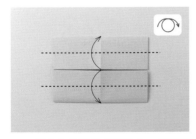

3 從中心分別沿虛線往上、往下摺（谷摺）之後，翻面。

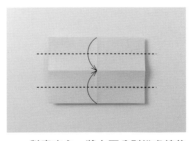

4 對齊中心，將上下分別沿虛線往內摺（谷摺）。

5 8等分的蛇腹製作完成。將全部打開，翻面，使紙張背面朝上。

掃描連結
YouTube影片！

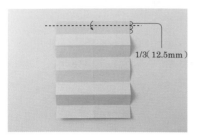

6 接下來要製作出24等分的蛇腹。將最上面的1/3（參照p.23）沿虛線往下摺（谷摺）。

7 將步驟**6**打開，水平翻面使左右相反，將紙張正面朝上。

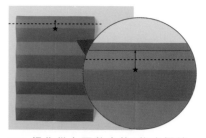

8 捏住從上面數來第2條山摺線（★），對齊步驟**6**做出來的摺痕摺過去（谷摺）。

9 步驟**8**摺好的模樣。確認後側有做出一個朝下的摺疊處之後，水平翻面使左右相反。

10 捏著下一條山摺線，對齊上面的摺疊處下緣往上摺（谷摺）。

11 步驟**10**摺好的模樣。接著翻面，持續交互重複「捏著下一條山摺線，對齊上面的摺疊處下緣往上摺（谷摺）」。

12 最後將下面的邊往上摺起（谷摺）之後，將三個摺疊處摺成一半。

13 步驟**12**摺好的模樣。水平翻面使左右相反。

14 翻面之後與步驟**12**相同，將4個摺疊處摺成一半。

15 24等分的蛇腹製作完成。

16 將蛇腹摺疊起來之後，沿著最開始做出的中央摺痕，用剪刀裁剪成一半。

17 只使用一半來製作。

18 將蛇腹的背面朝上,從左上角開始沿著虛線將每個摺頁的角都摺起來。

19 將最後一片往內側摺完之後,把全部都打開。

20 沿著虛線由下往上對摺之後,將上下180度反轉。

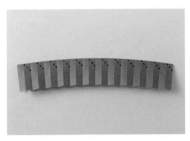

21-① 從右上的角開始,每空一格就沿著虛線往內摺(谷摺)。

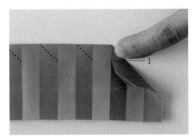

21-② 將上面的邊對齊山摺線之後,只摺1小段做出摺痕。

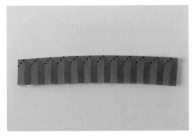

22-① 與步驟21-①〜21-②相同,從左上的角開始,每空一格就沿著虛線往內摺(谷摺)。

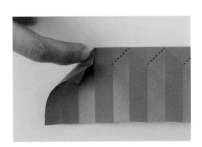

22-② 與步驟21-②相同的方式做出摺痕。

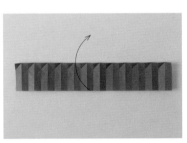

23 確認做出如圖一樣的摺痕之後,往箭頭方向打開。

24 將右下角掀起來,將右側的邊對準山形狀的谷摺線下方,只摺1列的長度就打開,翻面。

25-① 將步驟24做出的摺痕放在右側,將正面朝上,把菱形以山摺線方式摺疊起來。

25-② 將左右的摺痕捏起來做出菱形。

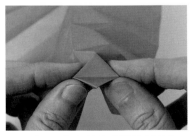

26 讓裡面對角線的谷摺線凹下去,將菱形摺疊起來。

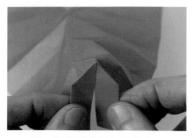

27 下一個菱形也用相同的方式摺疊起來。

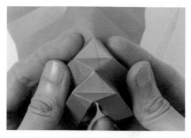

28 將全部的摺痕都重複「製作出菱形並摺疊起來」這個動作。

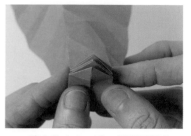

29 讓山的大小一致,摺疊到最後一個。

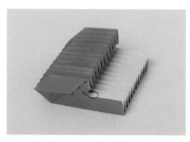

30 將最靠近自己這側的角,沿著步驟**18**做出來的摺痕往內側摺疊進去。

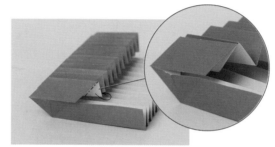

31 將所有的角從靠近自己這側倒進內側,夾在摺頁之間(最後一張朝自己方向摺)。

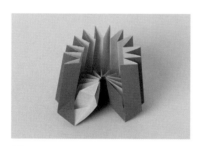

32 展開之後就會變成如圖的模樣。

33 也將另一側的角往內摺進去。

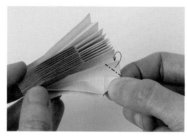

34 第二片摺頁摺起來的模樣。將所有的角都往內側摺進去,夾在摺頁之間(最後一張朝自己方向摺)。

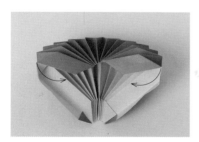

35-**1** 將左右展開之後互相靠攏,製作成立體形狀。

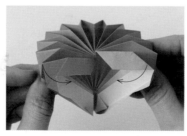

35-**2** 互相靠攏至左右快合起來為止。

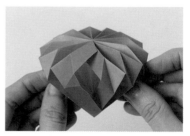

35-**3** 將左側的第一片摺頁蓋住右側的第一片摺頁。

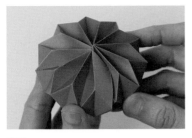

35 - **4** 首先將上面覆蓋住。

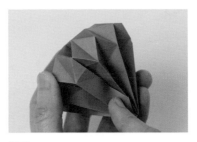

35 - **5** 接著將下面覆蓋住。

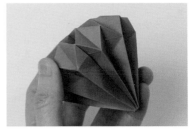

35 - **6** 完全覆蓋起來了。

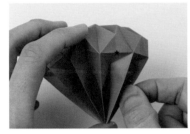

36 將★的部分一整圈都輕輕的推出來，整理形狀。

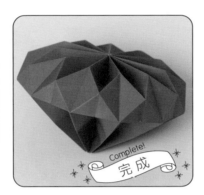

Complete!
完成

改造篇

只需要一條繩子與一顆珠子就能做成掛飾！

只需要開一個小洞，將繩子穿過去，可愛的掛飾就製作完成了。除了聖誕節之外，也很適合作為家庭派對等場合的裝飾品來使用。

〈準備材料〉
錐子、繩子、珠子

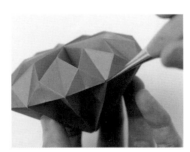

❶ 利用錐子等工具在如圖的位置穿一個洞。

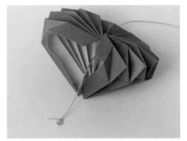

❷ 將已經串好珠子的繩子穿進去，再將兩側闔起來。

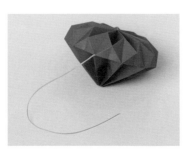

❸ 闔起來之後掛飾就製作完成了。

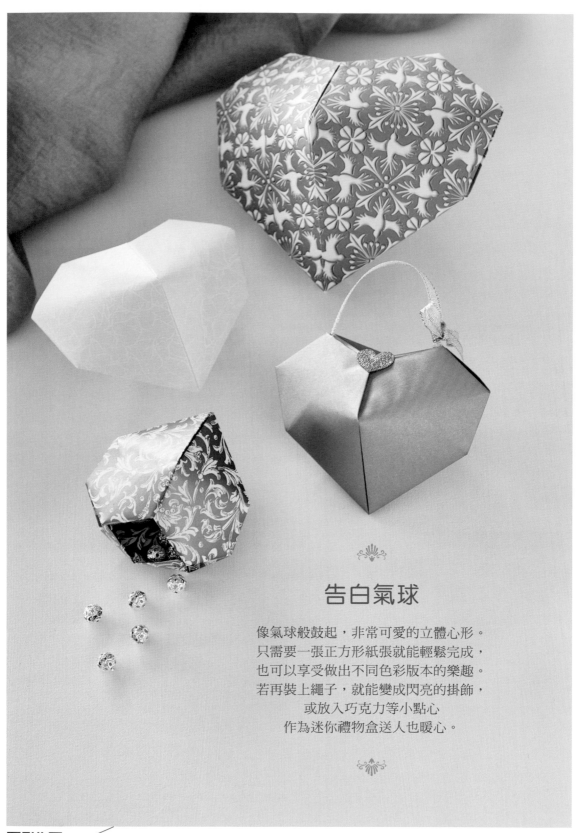

告白氣球

像氣球般鼓起，非常可愛的立體心形。
只需要一張正方形紙張就能輕鬆完成，
也可以享受做出不同色彩版本的樂趣。
若再裝上繩子，就能變成閃亮的掛飾，
或放入巧克力等小點心
作為迷你禮物盒送人也暖心。

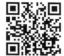

掃描連結
YouTube影片！

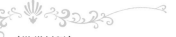

〈準備材料〉
一張正方形的紙

〈示範紙張大小〉
150×150mm

〈完成尺寸〉
約70×50×40mm

1 將紙張的正面朝上，將上下、左右都對摺（谷摺）打開之後，翻面。

2 將上下的邊對齊中心點，輕輕按壓留下標記。

3 將上下的邊分別對準步驟**2**做出的標記，沿虛線往內摺（谷摺）。

4 將上下打開。

5 沿著縱向的摺痕（虛線）往後對摺（山摺）。

6 以步驟**2**做出的標記（‧）為軸心，將右側的上下兩個角（★）對齊內側摺痕沿虛線摺過去（谷摺）。

7 再將步驟**6**摺出的三角形往背面摺過去，確實做出摺痕之後，全部打開。

8 將〇的邊對齊另一個〇摺痕，●對齊另一個●摺痕，沿虛線摺過去（谷摺）。

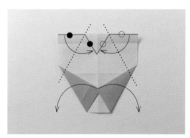

9 將步驟**8**打開之後，另一側也用相同的方式摺起來（谷摺）。

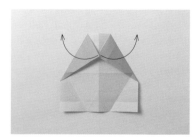

10 打開。

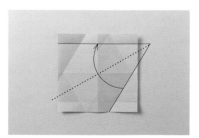

11 將右下斜的摺痕對齊最上面的摺痕，沿虛線摺過去（谷摺）。

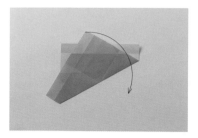

12 確認如圖後，打開。

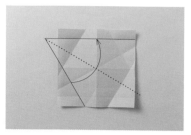

13 與步驟**11**相同作法，將左下斜的摺痕對齊最上面的摺痕沿著虛線摺過去（谷摺）。

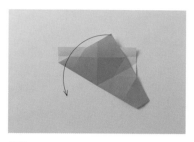

14 確認如圖擺放後，打開。

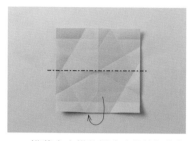

15 沿著中央橫的摺痕（虛線）往後對摺（山摺）。

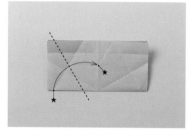

16 將左下摺痕的端點處（★）對齊中央摺痕的交叉點（★），沿虛線摺過去（谷摺）。

17 將右下也用與步驟**16**相同方式往後摺起來（往後做出山摺線）。

18 確認如圖後，將全部打開，紙張背面朝上。

19 讓右上角的三角形兩個邊的摺痕重疊，如圖沿虛線往箭頭方向摺過去（谷摺）。

20 現在可以在右上角看到，有一個正面的三角形與背面的倒三角形。將其他三個角也都用步驟**19**的方式摺起來（谷摺）。

21 確認如圖擺放後，將全部打開。旋轉90度改變方向，接著將紙張翻面，變成正面朝上。

22 參考圖中的摺痕位置，確認紙張的方向是否正確。沿著中央摺痕（虛線）往後對摺（山摺）。

23 拿著上面那1片，製作成立體形狀。首先請找出V字型的山摺線。

24 將V字型中央的摺痕往下凹（谷摺）摺疊起來使左右側靠攏。

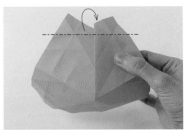

25 將內側重疊的部分**往右側倒過去**之後，將最上面的摺痕往後摺疊起來（山摺）。

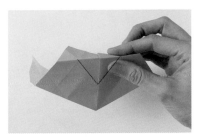

26 步驟**25**摺好的模樣。再一次找出V字型的山摺線。

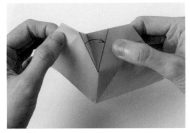

27 將左側的摺痕對齊右側的摺痕摺疊起來，將內側重疊的部分**往右側倒過去**。

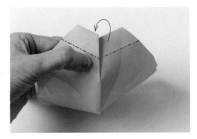

28 沿著摺痕往後摺疊（山摺）。

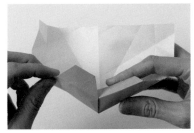

29 步驟**28**往後摺時，依右邊、左邊的順序摺疊起來。

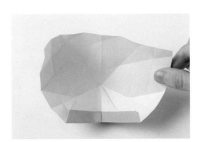

30 從內側看起來的模樣。

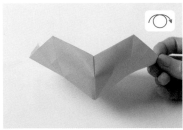

31 從靠近自己這側看起來的模樣。將愛心轉向另一面。

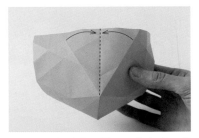

32 用與步驟**24**～**25**相同的方式，將左右的摺痕靠攏，內側重疊的部分**往右側倒過去**。

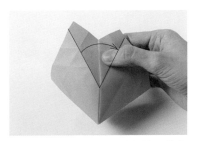

33 再一次找出V字形的摺線，將左側的摺痕對齊右側的摺痕摺疊起來，將內側重疊的部分**往左側倒過去**。

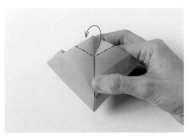

34 將上面按右邊、左邊的順序沿著虛線往後摺疊起來（山摺）。

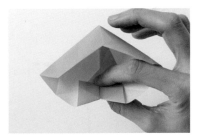

35 從內側看起來的模樣。

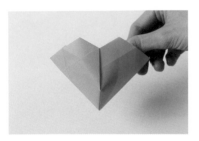

36 從靠近自己這側看起來的模樣。

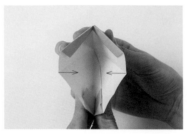

37 跟照片一樣方式拿起，將左右靠攏，摺疊起來。

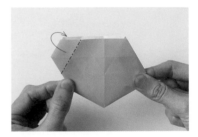

38 將左側的摺痕往後摺疊起來（山摺），再往內側摺進去。

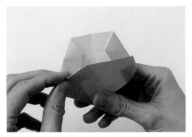

39 將後面也往內側摺進去。此步驟確實做上摺痕之後，蓋子就會變得比較容易蓋上。

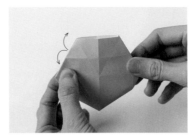

40 將步驟**39**打開。

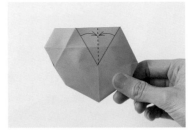

41 將V字型中央的摺痕往下凹（谷摺）摺疊起來。

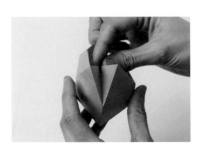

42 將左右兩側靠攏。

43 內側會做出一個三角形的摺疊處。

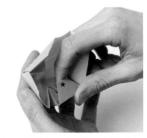

44 將步驟**43**做出來的摺疊處往右側倒過去，放進★的下面。

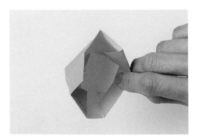

45 把摺疊處藏起來了。

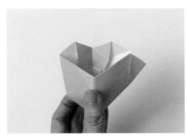

46 從下方拿著，轉成如圖的方向，將另一側也照步驟**41**～**43**的方式摺疊起來。

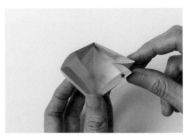

47 這次將內側的摺疊處往左側倒過去，放進★下面。

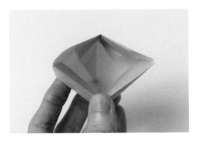

48 從內側看起來的模樣。

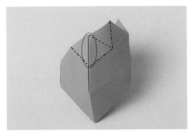

49 從側面看起來的模樣。將○的部分往下按壓，沿著既有的摺痕確實地重新做出摺痕。另一側也以同樣方式做出摺痕。

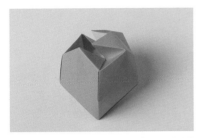

50 重新做出摺痕之後，會出現如圖的小倒鉤。

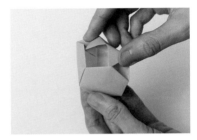

51 將小倒鉤朝對側倒、順勢放進內側。

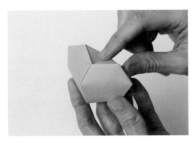

52 用手指推壓使其凹陷進去。

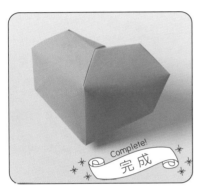

Complete!
完成

mini stories

這個像是「鼓起的愛心氣球」的小型禮物盒，似乎有另一個別稱——「Favor Box」，這是一位外國朋友在YouTube留言告訴我的，當時是我第一次聽到這樣的稱呼。這種小型禮物盒通常會裝入小點心，用來作為宴會等聚會時的贈禮，所以才有了這樣的別名，不知道大家有沒有聽說過呢？

拼接摺紙裝飾

這裡使用到的「組合摺紙」的玩法，
其中用來組合、變化成不同造型
的基本單位稱為「模單元」。
利用不同花樣的紙張
摺出「模單元」，
不僅可以作為吊飾，
還能將它當成拼圖玩，
請充分享受隨時發現新造型的
樂趣吧！

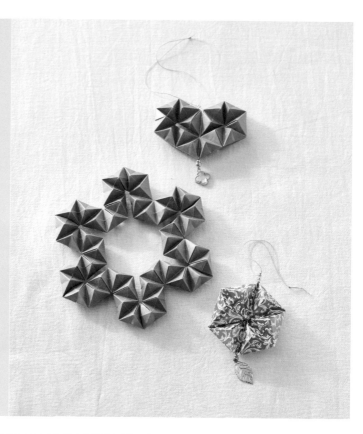

〈準備材料〉
一張A4大小的紙、
剪刀、膠水

〈示範紙張大小〉
210×297mm

〈六角形的完成品大小〉
約75mm

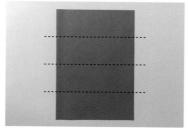

1 將紙張的正面朝上，摺成（谷摺）4等分。

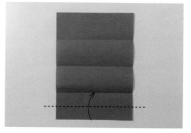

2 接下來要將全部摺成（谷摺）8等分。將下邊對齊最下面那條摺痕，沿虛線往上摺（谷摺）。

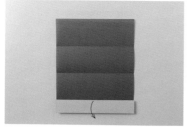

3 將步驟**2**打開。

4 將下邊對齊最上面那條摺痕，沿虛線往上摺（谷摺）。

5 將上邊對齊最上面的摺痕，沿著虛線往下摺（谷摺）之後，全部打開。

掃描連結
YouTube影片！

6 將上邊對齊下面數來第2條摺痕，沿虛線往下摺之後打開。如此就摺好8等分了，接著向右旋轉90度。

7-1 以左上的角（‧）為軸心，將左邊對齊上邊，只摺最下面的1段（谷摺）。

7-2 只摺1段（谷摺）就打開。

8 下邊沿著步驟7做出來的摺痕與右邊數來第3條摺痕的交叉點（‧）那條虛線往上摺（谷摺）。

9 將上邊對齊下邊沿著虛線往下摺（谷摺）之後，全部打開。

10 確認摺痕如圖後，順時鐘旋轉90度。

11 接下來要將全部摺成（谷摺）16等分。將下邊對齊最下面那條摺痕沿著虛線往上摺（谷摺）（知道怎麼摺成16等分的人可以直接前往步驟16）。

12 捏住★（只有上面那一張）對齊往上算第2條摺痕，沿著虛線往上摺（谷摺）。

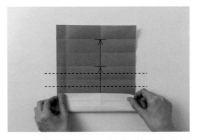

13 與步驟12相同，分別對齊再往上算2條與第4條摺痕，沿著虛線往上摺之後打開。

14 把上下反轉180度，將下面的邊對齊最下面那條摺痕往上摺（谷摺）。

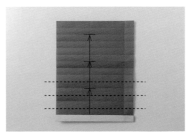

15 用與步驟12～13相同方式，往上摺（谷摺）3次之後打開。

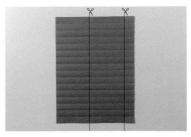

16 將16等分摺完之後，用剪刀沿著縱向的2條摺痕裁剪開來。

17 用上面的2張紙可以製作出2個模單元。

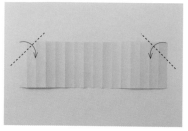

18 將紙張背面朝上，對齊左右兩邊算起第2條摺痕，沿著虛線將角往內摺（谷摺）。

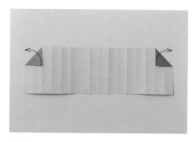

19 將步驟**18**打開。

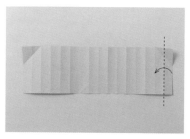

20 將最右邊的摺痕，沿著虛線往箭頭方向摺疊起來。

21 沿著步驟**18**做出來的左右第1條摺痕的交叉點（‧）的位置往下摺（谷摺）。

22 將下邊對齊上邊，沿著虛線往上摺（谷摺）。

23 將步驟**22**打開。

24 在斜線的部分塗上膠水，將上面的角穿入下面反摺處中，黏貼起來。

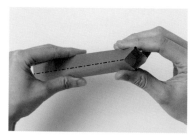

25 改變成跟照片一樣的拿法，用手指施力往下壓平，邊壓要邊注意讓上下的摺痕（‧與‧）不要錯開。

26 將塗上膠水的反摺處朝下擺放，將右邊對齊左邊數來第1條摺痕摺疊起來。

27 將步驟**26**垂直立起來。

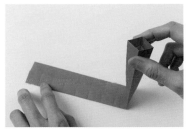

28 將立起來那側的開口，用手指推壓使左右側靠攏展開。

29 一路往下推壓。

30 一直推壓到最下面的摺痕為止，靠近自己這側與對面那側會形成三角形。

31 將形狀整理好之後，把三角形壓平。

32 接下來推壓左右兩側。

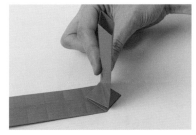

33 沿著摺痕摺疊起來。

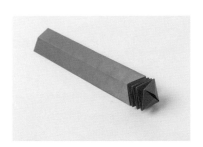

34 重複步驟29～33摺疊到最後。

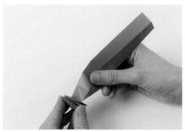

35 也將另一側用同樣的方式，以推壓上下兩側→左右兩側的方式依序摺疊起來。

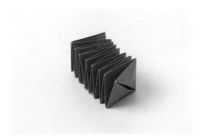

36 全部都摺疊完成。

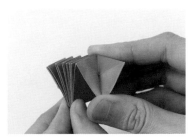

37 將第一片展開之後，會看到內側有塗了膠水的反摺處。

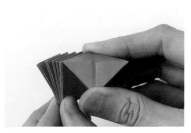

38 推壓頂端使其鼓起來形成倒三角形。

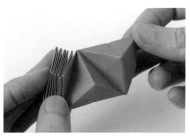

39 接著也推壓讓下一個三角形鼓起來。

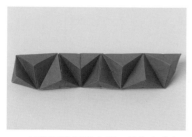

40 不斷重複同樣步驟，就能完成由7個三角形組成的直線模單元。

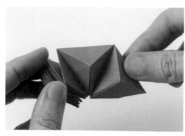

41 若想做成圓形的模單元，就將步驟39的三角形鼓起來做成倒三角形，接著也將旁邊的鼓起來做成倒三角形。

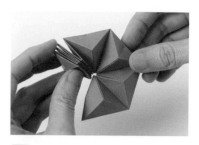

42 連續做出6個鼓起來的倒三角形。

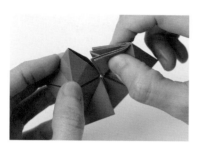

43 將剩下的紙穿進開口裡面。

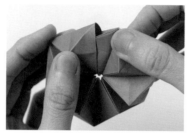

44 由於會很難拔出來，因此請在中間展開成兩股之後，各自穿入開口的兩側到最底。由6個三角形組成的模單元就製作完成了。

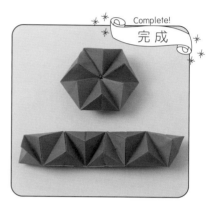

Complete!
完 成

延伸玩法①（使用2個模單元）

改變三角形的方向，
就能做出3種不同形狀！

規則1：讓模單元維持連接的狀態改變形狀。
規則2：能夠改變方向的只有4個三角形。

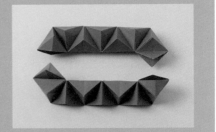

將2個由7個三角形組成的直線模單元
連接起來。

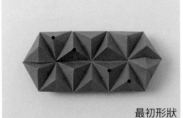

最初形狀

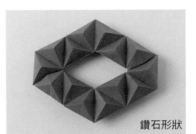

鑽石形狀

愛心形狀

1 試著將模單元維持連接的狀態製
作出鑽石形狀吧！
◎小提示：只需改變・標記的三角形
方向（頂點是朝向內側或外側）即可。

2 接下來試著從鑽石形狀做成愛心
形狀吧！
◎小提示：這次也是改變其中某4個三
角形的方向即可。

3 做出愛心形狀之後，仍然可以將
模單元恢復到❶的形狀。

延伸玩法②（使用3個模單元）

增加模單元的數量，
就能組合成各式各樣的形狀，非常好玩！

規則：將模單元維持在連接的狀態下，製作出3種
不同的形狀。

將3個由6個三角形組成的模單元（將
一個三角形壓平）連接在一起。

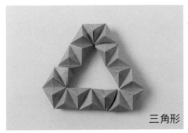

三角形

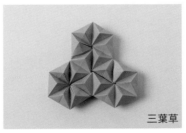

三葉草

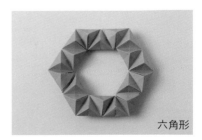

六角形

● 記住三角形方向的順序之後，慢慢就可以不看照片也能隨心所欲的變換造型。
◎小提示：六角形要重複內、外、內6次。

台灣廣廈 國際出版集團
Taiwan Mansion International Group

國家圖書館出版品預行編目（CIP）資料

大人的摺紙書：一摺就紓壓！從實用的禮物盒、信封袋到可愛小物，29款用一張紙就能做
的迷人紙藝品／Sweet Paper作. -- 初版. -- 新北市：蘋果屋出版社有限公司, 2021.11
　　面；　公分.
附影片QRcode+ 全圖解
ISBN 978-626-95113-1-0(平裝)

1.摺紙

972.1　　　　　　　　　　　　　　　　　　　　　　　　　　110015743

大人的摺紙書【附影片QRcode+ 全圖解】
一摺就紓壓！從實用的禮物盒、信封袋到可愛小物，29款用一張紙就能做的迷人紙藝品

作　　　者／Sweet Paper	編輯中心編輯長／張秀環
攝　　　影／松本拓也 (封面、作品) 中辻 涉 (步驟圖)	編輯／彭文慧
設計・DTP／安部 孝 (Unit)	封面設計／林珈仔・內頁排版／菩薩蠻數位文化有限公司
編　　　輯／豬股真紀 (Unit)	製版・印刷・裝訂／東豪

攝影協助
雜　　　貨／UTUWA, AWABEES	http://www.awabees.com/	
飾　　　品／IRIE BEACH JEWELRY	https://minne.com/@eriko0311	
拍 攝 地 點／FISH HOUSE OYSTER BAR	https://oyster-bar.jp/	

備齊各種紙張的店家
銀座 伊東屋　https://www.ito-ya.co.jp/	紙の溫度　https://www.kaminoondo.co.jp/
鳩居堂　　　http://www.kyukyodo.co.jp/	

・本書提供的資訊時間點為2020年6月，因此各位讀者在使用時，可能會有與本書資訊不同之情形發生。

行企研發中心總監／陳冠蒨	媒體公關組／陳柔彣
	綜合業務組／何欣穎

發 行 人／江媛珍
法 律 顧 問／第一國際法律事務所 余淑杏律師・北辰著作權事務所 蕭雄淋律師
出　　　版／蘋果屋
發　　　行／台灣廣廈有聲圖書有限公司
　　　　　　地址：新北市235中和區中山路二段359巷7號2樓
　　　　　　電話：(886) 2-2225-5777・傳真：(886) 2-2225-8052

代理印務・全球總經銷／知遠文化事業有限公司
　　　　　　地址：新北市222深坑區北深路三段155巷25號5樓
　　　　　　電話：(886) 2-2664-8800・傳真：(886) 2-2664-8801
郵 政 劃 撥／劃撥帳號：18836722
　　　　　　劃撥戶名：知遠文化事業有限公司 (※單次購書金額未達1000元，請另付70元郵資。)

■出版日期：2021年11月
ISBN：978-626-95113-1-0

版權所有，未經同意不得重製、轉載、翻印。

OTONA NO TAME NO ORIGAMI ARRANGE BOOK by Sweet Paper
Copyright © 2020 Sweet Paper
All rights reserved.
Original Japanese edition published by Mynavi Publishing Corporation
This Traditional Chinese edition is published by arrangement with Mynavi Publishing Corporation, Tokyo in care of Tuttle-Mori Agency, Inc.,Tokyo
through Keio Cultural Enterprise Co., Ltd., New Taipei City.